U0094218

永不消逝的纹路

·经典文物纹样·

YONG BU XIAO SHI DE WEN LU

JING DIAN WEN WU WEN YANG

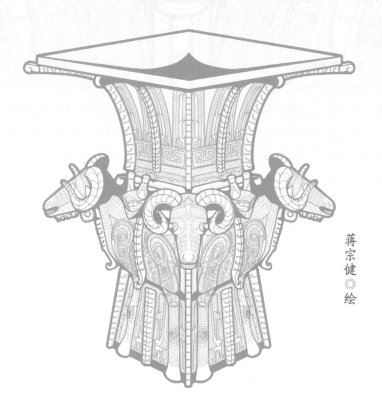

蒋宗健◎绘

中国科学技术出版社

·北京·

图书在版编目（CIP）数据

永不消逝的纹路：经典文物纹样 / 蒋宗健绘 . —
北京：中国科学技术出版社，2024.1
　ISBN 978-7-5236-0008-5

　Ⅰ.①永⋯　Ⅱ.①蒋⋯　Ⅲ.①文物—纹样—图案—研
究—中国　Ⅳ.① J522

中国国家版本馆 CIP 数据核字（2023）第 112288 号

策划编辑	剧艳婕
责任编辑	剧艳婕
封面设计	中文天地
正文设计	中文天地
责任校对	邓雪梅
责任印制	马宇晨

出　　版	中国科学技术出版社
发　　行	中国科学技术出版社有限公司发行部
地　　址	北京市海淀区中关村南大街 16 号
邮　　编	100081
发行电话	010-62173865
传　　真	010-62173081
网　　址	http://www.cspbooks.com.cn

开　　本	880mm×1230mm　1/32
字　　数	112 千字
印　　张	7
版　　次	2024 年 1 月第 1 版
印　　次	2024 年 1 月第 1 次印刷
印　　刷	北京顶佳世纪印刷有限公司
书　　号	ISBN 978-7-5236-0008-5 / J·99
定　　价	89.00 元

目
录

青铜器

漆器

陶瓷

青铜器

夔龙纹

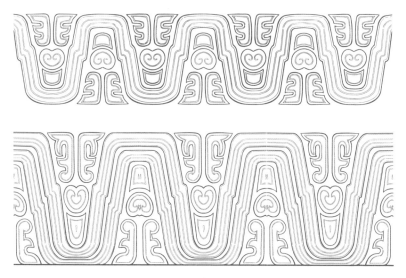

环带纹

夔龙纹：传统装饰纹样的一种。夔是古代传说中一种近似龙的动物。夔龙纹常装饰于簋、卣、觚、彝和尊等器的足、口边和腰部，盛行于商和西周时期。

环带纹：又称波纹、波曲纹；以前亦称山云纹、盘云纹，常装饰于铜壶、簋的腹部，盛行于西周中后期和春秋初期。

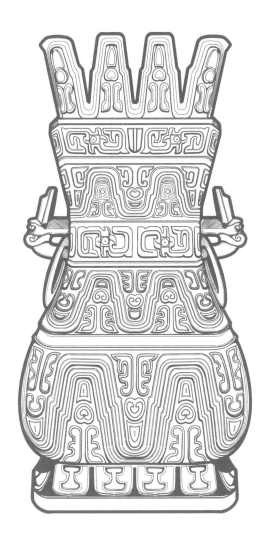

曾仲斿父铜方壶

 曾仲斿父铜方壶造型美观，纹饰华丽，是技艺极高的艺术珍品，出自曾国（研究证实曾国为历史记载的随国，一国两名），在国际上具有一定的影响，是中国青铜器的代表作之一。

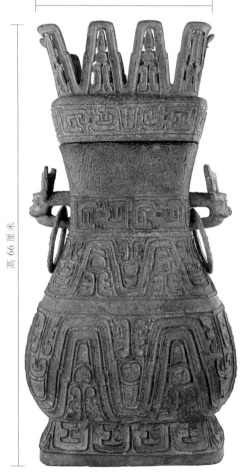

高 66 厘米

▌文物小识

　　壶是古代盛酒或盛水的器具，始见于商代，春秋战国尤盛。此壶壶颈长，壶肩有两个伏兽衔环，体形扁方，壶上有盖，盖上有高耸的莲瓣形装饰，为春秋青铜壶典型的造型。颈腹饰环带纹，盖内与壶内壁有相同的铭文：曾游父用吉金自作宝尊壶。

▌文物纹路复现

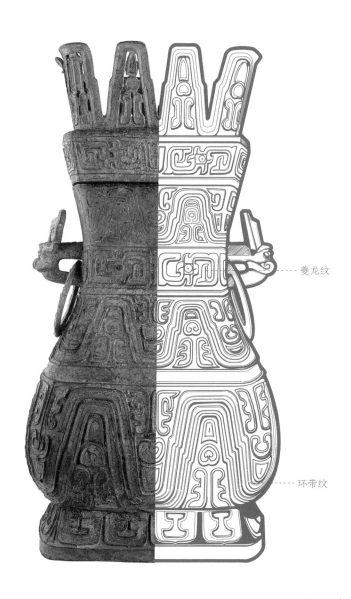

变龙纹

环带纹

▌文物纹样

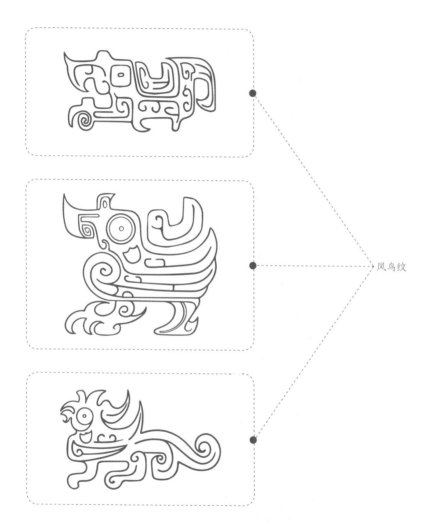

凤鸟纹

凤鸟纹：凤被尊为百鸟之王，为吉祥之鸟。凤鸟纹最早见于二里岗期的变形鸟纹，后形状日益繁复并延续至今，常装饰在鼎、簋、尊、卣和爵等器物上。

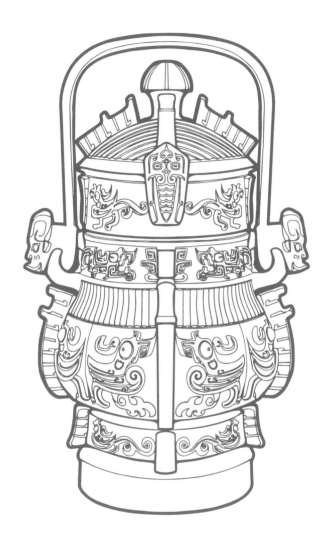

凤鸟纹铜"戈"卣

　　凤鸟纹铜"戈"卣是商朝时期文物。卣是古代的盛酒器，古文献和青铜器铭文中常有"一卣"的说法，是古代祭祀时的一种香酒，用来盛祭祀时香酒的器具即卣。

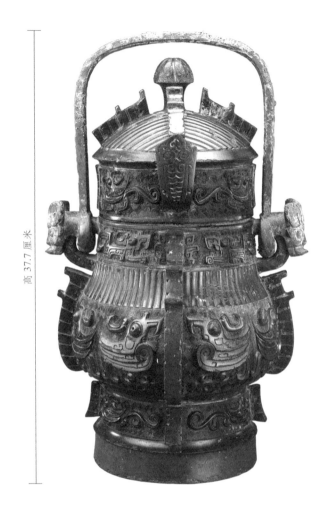

高 37.7 厘米

█ 文物小识

　　卣作椭圆形，子母口，有盖，卣内盛酒并盖上盖子，酒香就不会外溢。器身装有提梁，便于提拿。器盖、器身装饰凤鸟纹；器盖和器内底有一"戈"字，为族徽；出土时内藏三百多件玉器。凤鸟是中华民族最喜欢的神话动物，象征吉祥，商代晚期开始在铜器上出现，西周时期盛行。戈族在夏商时期是中原地区的旺族，许多铜器上都可以见到同样的铭文。

文物纹路复现

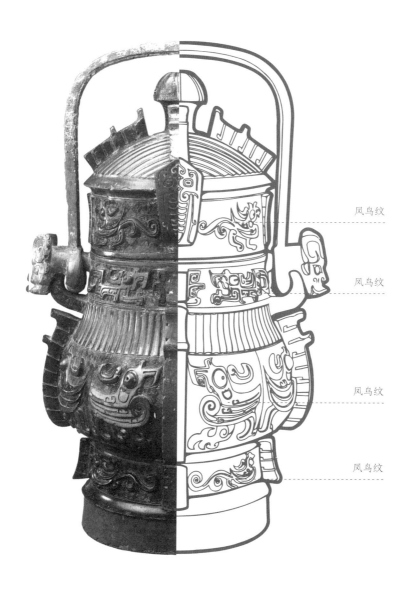

凤鸟纹

凤鸟纹

凤鸟纹

凤鸟纹

凤鸟纹

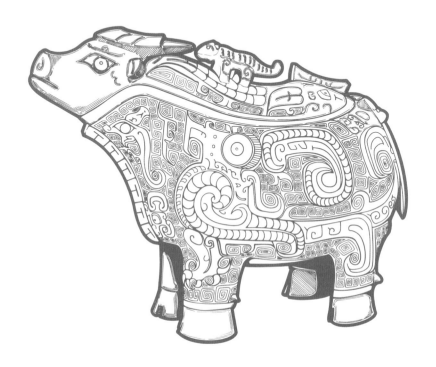

凤纹牺觥

　　凤纹牺觥的整体为一头牛的造型，牛首、牛背作盖，牛背上立有一虎为盖钮，为祭祀牲畜。

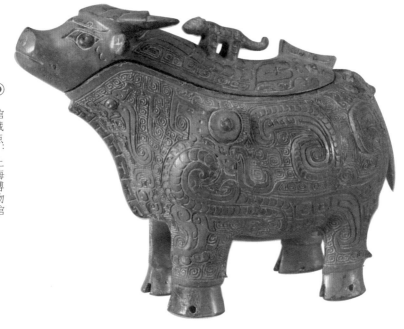

▌ 文物小识

凤纹牺觥的牛颈部作短流口，腹部浑圆，腹下部有四个小乳突，尾部垂有尖短尾，四个壮实的蹄足后部有突起并列的小趾。这些生动的细节反映了商代晚期工匠细致的观察力和惊人的艺术表现力。青铜觥是用于盛酒的礼器，牛在商周时期是最隆重的祭祀牲畜，此器贵重可见一斑。

▌文物纹路复现

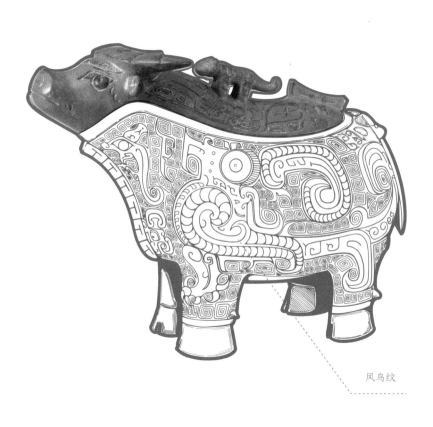

凤鸟纹

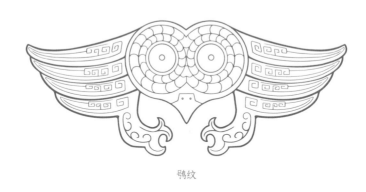

鸮纹

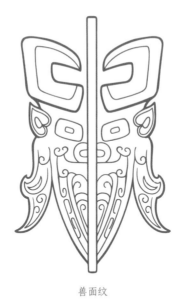

兽面纹

鸮纹：鸟样纹的一种。鸮纹不多见，通行于殷商中晚期。

兽面纹：产生于宗教神性向君王权性过渡时期，有自然崇拜的成分，造型庄严肃穆。

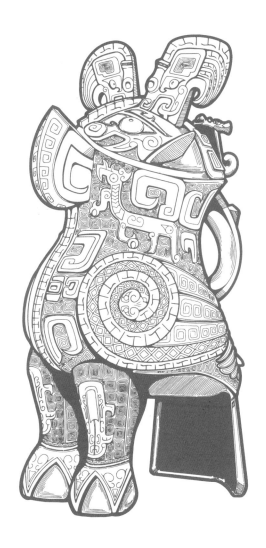

妇好鸮尊

　　尊是一种盛酒的礼器，可分为大口尊、角瓜形尊和鸟兽尊。鸟兽尊因造型兼具实用和美观而备受青睐。妇好鸮尊为中国商代青铜器中的精品。

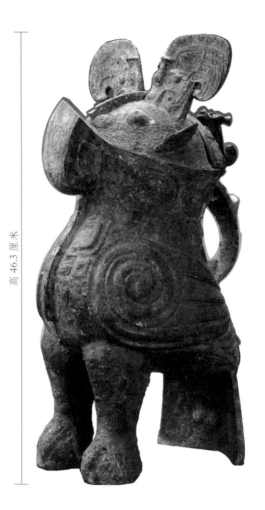

馆藏点：河南博物院

高 46.3 厘米

█ 文物小识

　　鸮又叫猫头鹰，在古代中国被视为"战神"的象征。妇好鸮尊器身铭文"妇好"，造型生动传神，整体为站立鸮形，两足与下垂尾部构成三个稳定支撑点，构思奇巧。头后为器口，盖面铸站立状的鸟，造型独特，花纹绚丽。

▌文物纹路复现

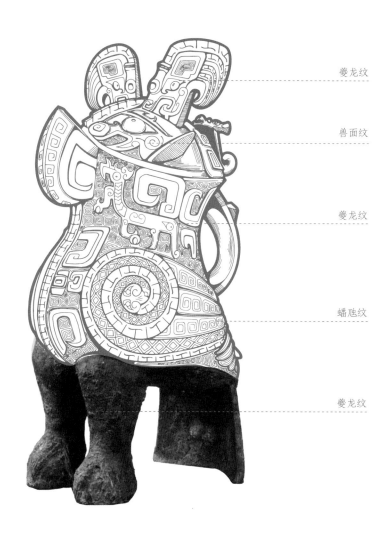

夔龙纹

兽面纹

夔龙纹

蟠虺纹

夔龙纹

文物纹样

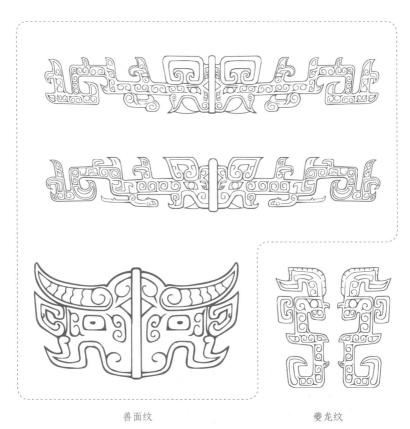

兽面纹　　　　　　　夔龙纹

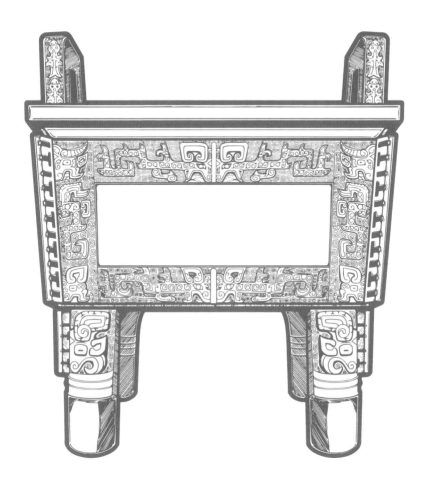

后母戊鼎

　　后母戊鼎，曾称司母戊鼎，重 832.84 千克，是已知中国古代最重的青铜器，为商后期铸品，足以代表商代发达的青铜文化。

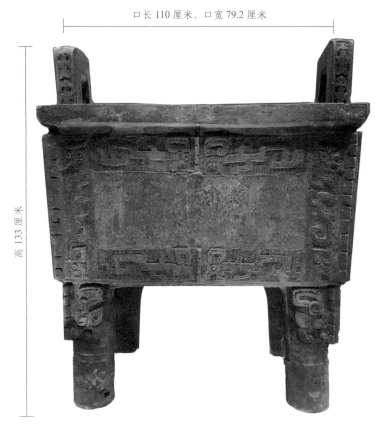

口长 110 厘米、口宽 79.2 厘米

高 133 厘米

▌文物小识

后母戊鼎形制巨大，雄伟庄严，工艺精巧；器厚立耳，折沿，腹部呈长方形，下承四柱足。鼎身四周铸有精巧的兽面纹和夔龙纹，增加了本身的威武凝重之感；足上铸的蝉纹图案表现蝉体，线条清晰；腹内壁铸有"后母戊"三字。

▌文物纹路复现

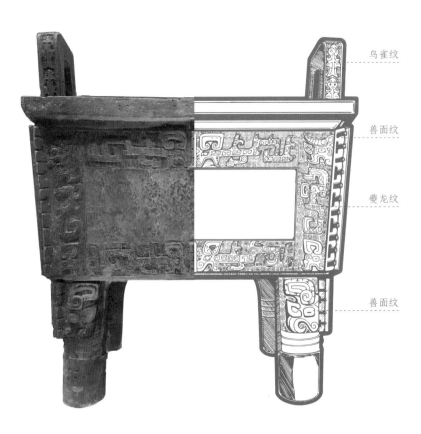

鸟雀纹

兽面纹

夔龙纹

兽面纹

█ 文物纹样

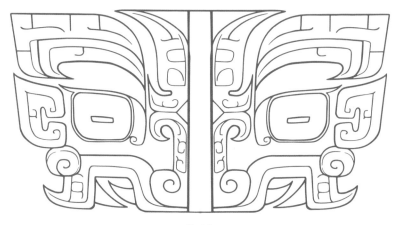

兽面纹

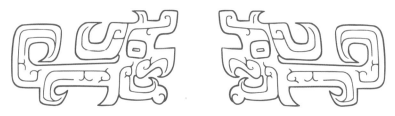

夔龙纹

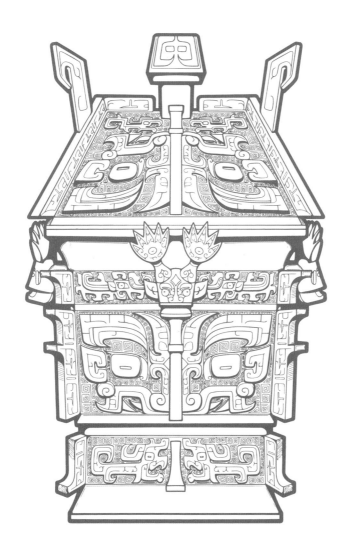

户方彝

　　户方彝，因其内有铭文"户"且为方形而得名。户方彝重35.55千克，是已发现的方彝中最大的一件。

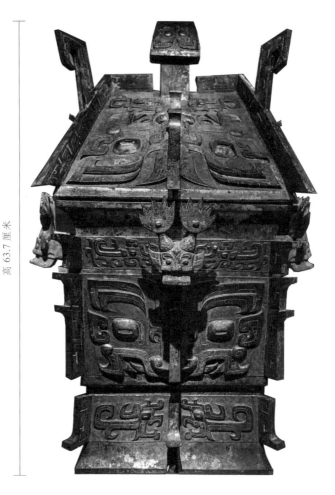

█ 文物小识

　　彝，一种盛酒的器具。户方彝是目前已知最高的方彝，打破了以往规整器物形态的桎梏，造型高大凝重，整体奢华富丽，是青铜艺术创新的杰作。庑殿式屋顶盖，长方形器身，有四个高浮雕兽耳。器身装饰十分繁缛，满布兽面纹及夔龙纹，且镂雕扉棱，以云雷纹作地。器表装饰的扉棱，通过线条的流转在视觉上延伸空间，使得立体感增强，体现了古人独特的审美观念。

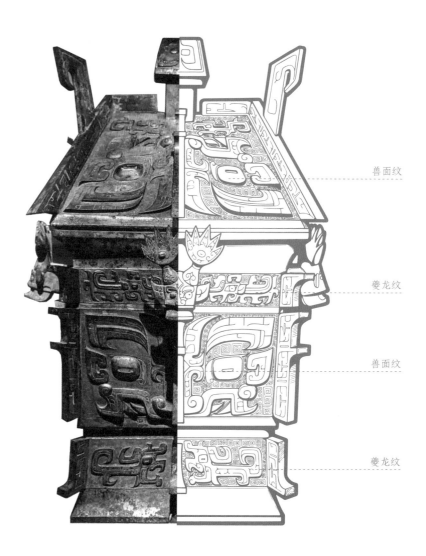

兽面纹

夔龙纹

兽面纹

夔龙纹

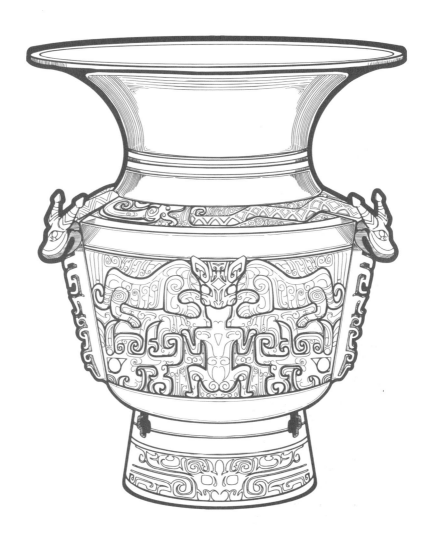

龙虎纹青铜尊

　　龙虎纹青铜尊是商代的青铜器，重 26.2 千克，为大型青铜盛酒礼仪重器，有三层纹饰，因纹饰有龙和虎而得名。

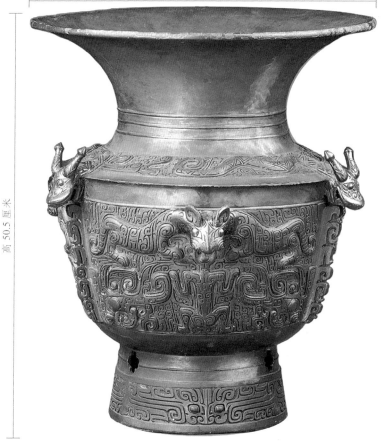

口径 44.9 厘米

高 50.5 厘米

▌ 文物小识

　　龙虎纹青铜尊器口大，颈部较高，下部收缩，呈大喇叭状；肩部微鼓，下折为腹，呈弧形收敛作圜底，圈足，上饰十字镂空。工艺以圆雕与浮雕相结合，肩部饰三条曲身龙纹，其龙首探出，两眼大睁；腹部三组"虎食人"纹，双目大睁，庄重威严；圈底饰饕餮纹。

▌文物纹路复现

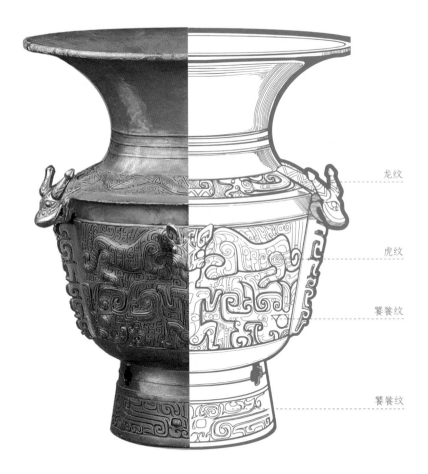

龙纹

虎纹

饕餮纹

饕餮纹

凤鸟纹

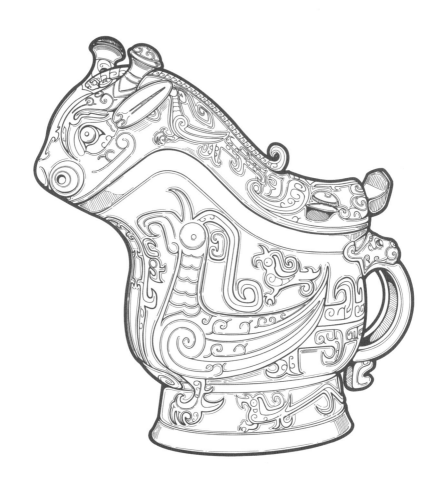

父乙觥

父乙觥由盖、身、鋬和圈足等几部分组成，重4.8千克。此器集多种动物纹样于一身，形神兼具，是一件艺术与实用性共存的瑰宝。

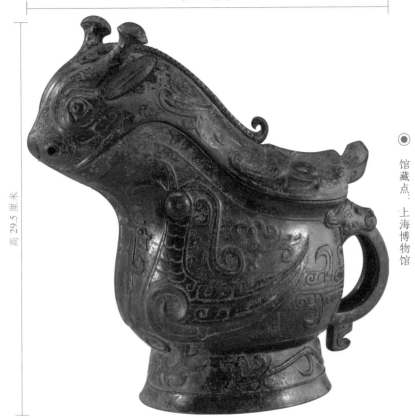

长 16.7 厘米

高 29.5 厘米

▌文物小识

　　觥是盛酒器。父乙觥的盖前端是兽首，牴角、双耳均翘，盖后端作牛角形兽面纹，两目圆睁，神态肃穆。盖的中脊浮雕一条小龙，长体卷尾；两侧为凤鸟纹，凤的前方各有一条小蛇。觥体周身饰凤鸟纹，凤爪置于圈足。

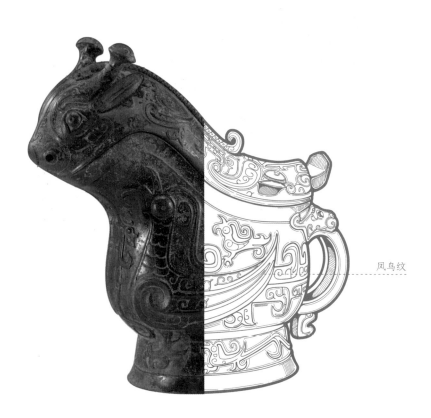

凤鸟纹

▌文物纹样

夔龙纹

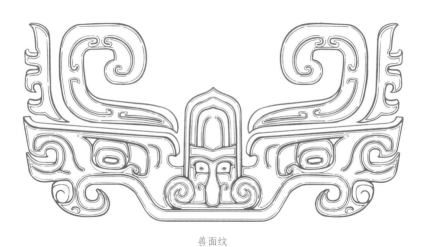

兽面纹

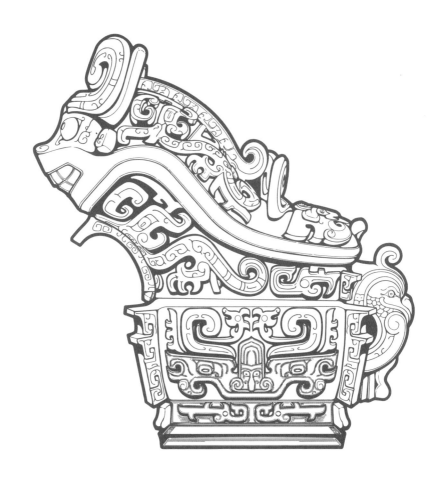

兽形觥

兽形觥整器均饰云雷纹，满花浮雕，立体感强。

长 24 厘米

高 21.5 厘米

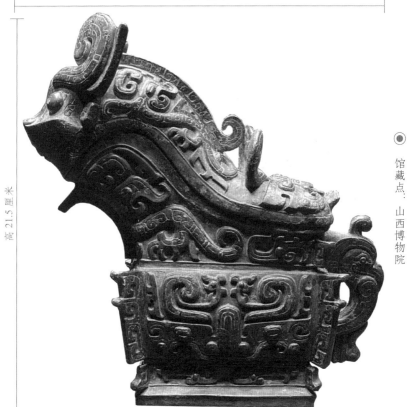

▌文物小识

　　兽形觥整器的耳部前端为一兽面，兽角似蜗牛触角，叶状招风双耳，上饰云纹与两周曲折纹，角顶部为三角雷纹，圆状下颚。盖后为兽面雕饰，器盖顶部正中装饰两组兽面纹，两组兽面均以盖正中的一道扉棱为鼻梁。颈部每组纹饰均为夔龙纹。

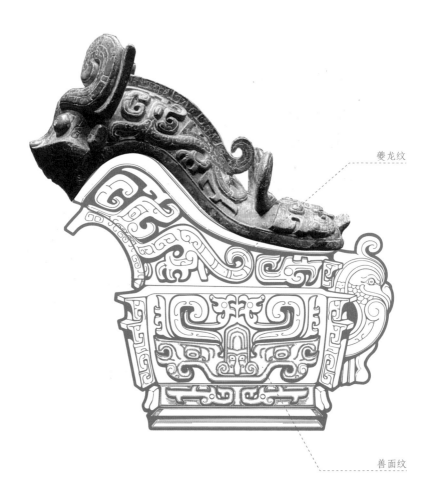

夔龙纹

兽面纹

█ 文物纹样

蕉叶纹

凤鸟纹

蕉叶纹：以蕉叶图样作二方连续展开形成的装饰性图案。

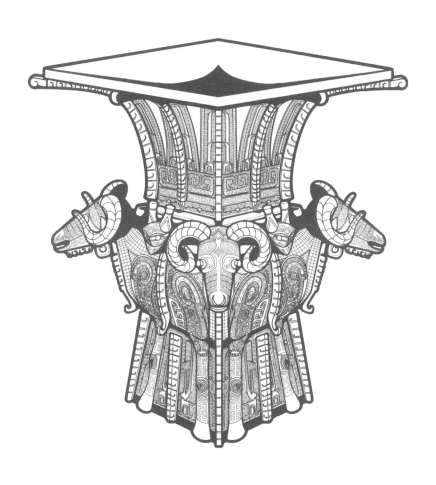

四羊青铜方尊

　　四羊青铜方尊是商代晚期青铜礼器，祭祀用品。整个器物用块范法（即将金属液倾入预先制好的分块组合铸型中，经冷却凝固、清整处理后得到预定形状的器件工艺）浇铸，显示了高超的铸造水平，被史学界称为"臻于极致的青铜典范"。

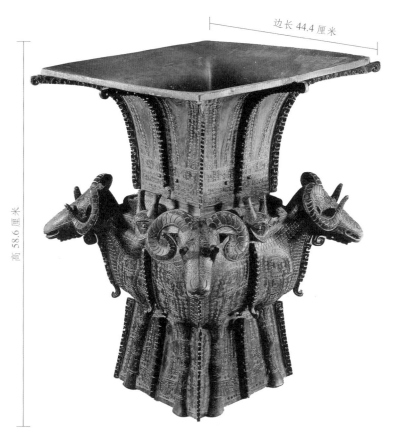

边长 44.4 厘米

高 58.6 厘米

◉ 馆藏点：中国国家博物馆

▍ 文物小识

四羊方尊是中国现存商代青铜方尊中最大的一件，重 34.6 千克，长颈，高圈足，四角各塑一卷角羊头，伸出于器外，羊身与羊腿附于方尊腹部及圈足上。方尊四面正中各有一双角龙首探出器表，方尊肩饰高浮雕式盘龙，庄严肃穆。

▌文物纹路复现

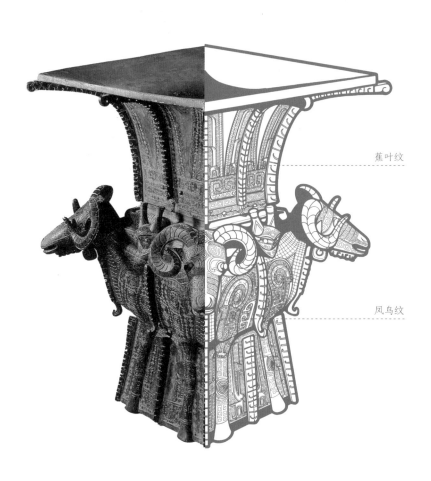

蕉叶纹

凤鸟纹

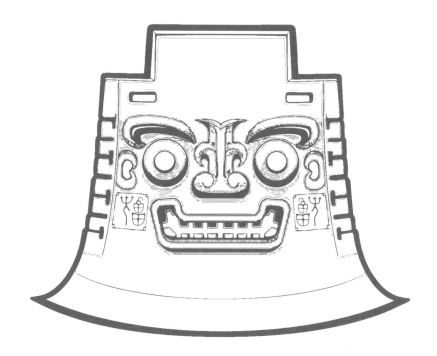

亚醜钺

　　亚醜（丑）钺是商代大型青铜器，因铭有"亚醜"而得名。此器透雕人面兽相，双目圆睁，嘴角上扬，威严又活泼可爱。

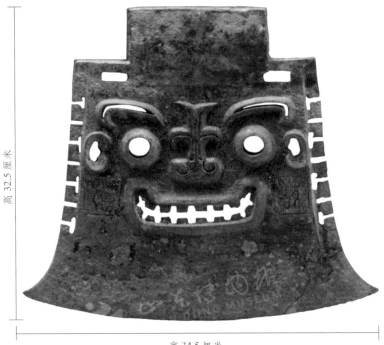

馆藏点：山东博物馆

高 32.5 厘米

宽 34.5 厘米

▌文物小识

钺在古代有不同的用途，既是一种实用的作战兵器，又可以作刑具，也是权力的象征。

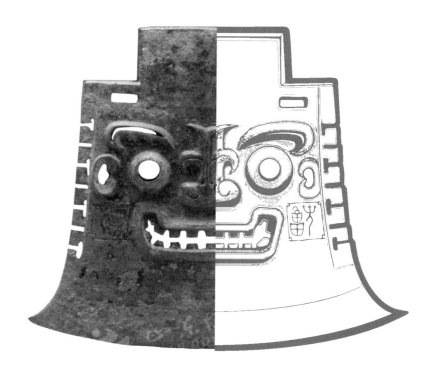

饕餮纹

饕餮纹：饕餮是一种想象中的神秘怪兽，饕餮纹是一种图案化的兽面，故也称兽面纹。饕餮没有身体，只有一个头和大嘴，见什么吃什么。它是贪欲的象征。饕餮纹盛行于商代至西周早期。

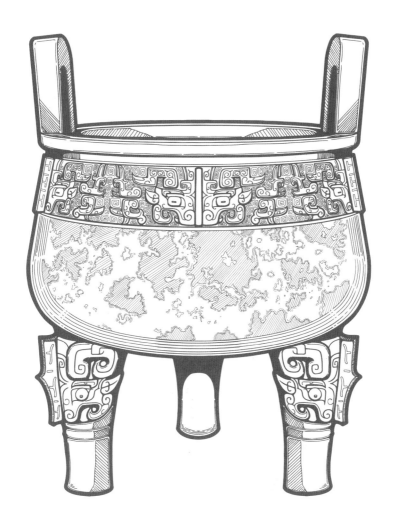

大盂鼎

　　大盂鼎又称廿三祀盂鼎，是西周时期的一种金属炊器，重153.5千克，为西周早期青铜礼器中的重器。鼎在古代是烹、煮和存贮肉类的器具，是主要青铜器之一。

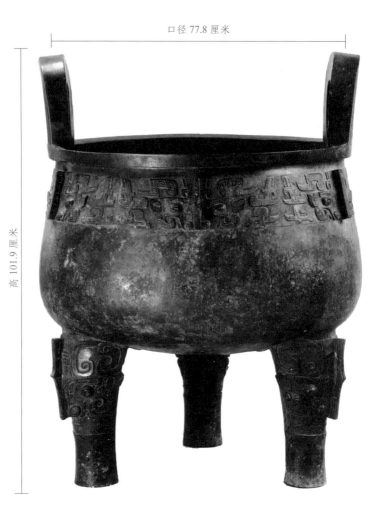

口径 77.8 厘米

高 101.9 厘米

馆藏点：中国国家博物馆

█ 文物小识

　　大盂鼎器厚立耳，折沿，敛口，腹部横向宽大，壁斜外张下垂，下承三蹄足。大盂鼎以云雷纹为地，颈部饰带状饕餮纹，足上部饰浮雕式饕餮纹，下部饰两周凸弦纹，是西周早期大型、中型鼎的典型式样，雄伟凝重。内壁铭文记载了周康王在宗周训诰盂之事。

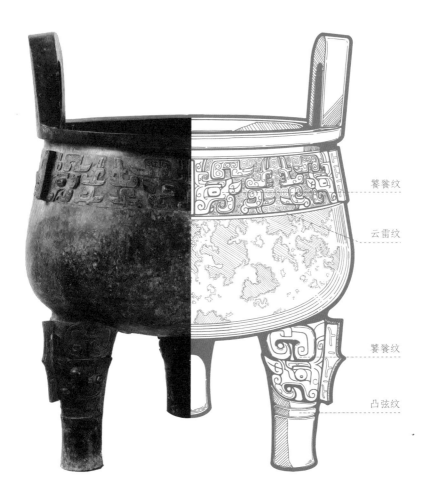

饕餮纹

云雷纹

饕餮纹

凸弦纹

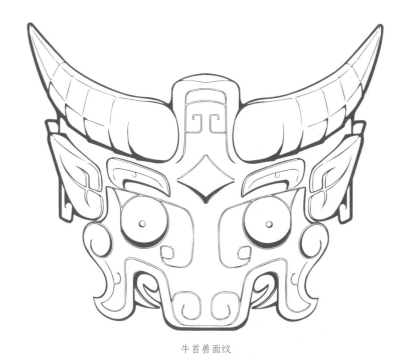

牛首兽面纹

夔龙纹

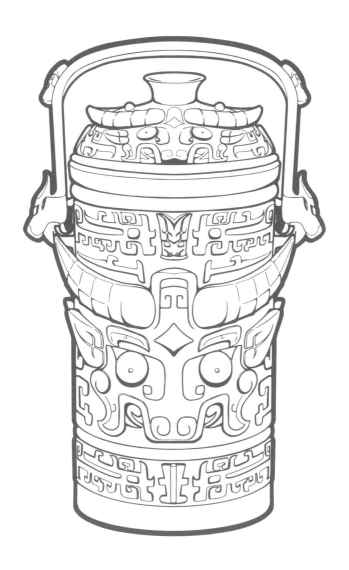

古父己卣

古父己卣是西周早期的酒器，器盖铭文记载了这是古氏为其父己所铸的祭器。

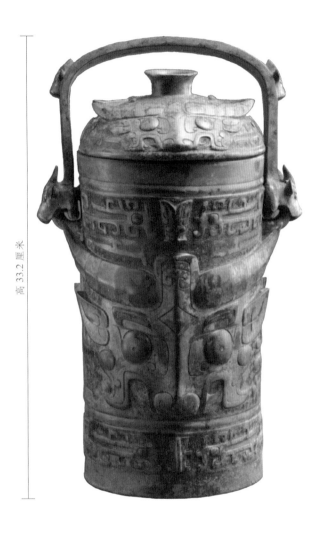

▎文物小识

　　此器颈部及圈足各饰分体夔龙纹，提梁两端饰以写实兽首，盖面及腹部为浮雕的大牛头，牛角翘起突出器表，巨睛凝视，极有神秘感。局部的附饰增添了造型的动感和气势。

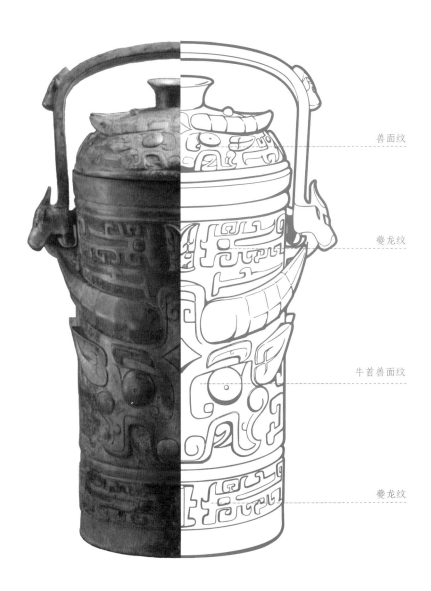

兽面纹

夔龙纹

牛首兽面纹

夔龙纹

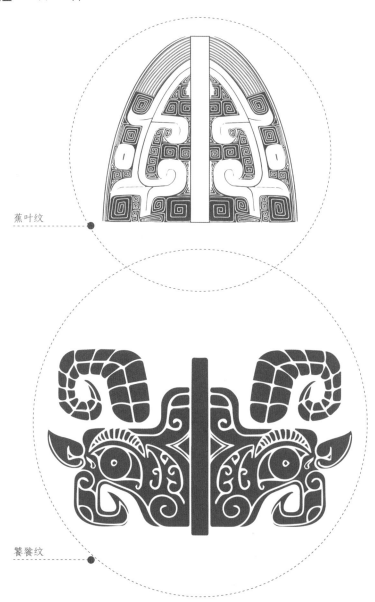

蕉叶纹

饕餮纹

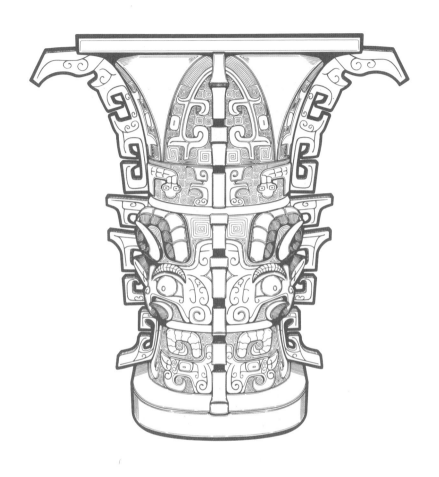

何尊

何尊是西周早期一个名叫何的西周宗室贵族所铸的祭器,重14.6千克。其内铭文"宅兹中国"为"中国"一词目前最早的文字记载,记载了周武王在世时决定建都洛邑,即"宅兹中国"。此器作为重要的史实资料,为西周历史和青铜器研究提供了依据。

口径 29 厘米

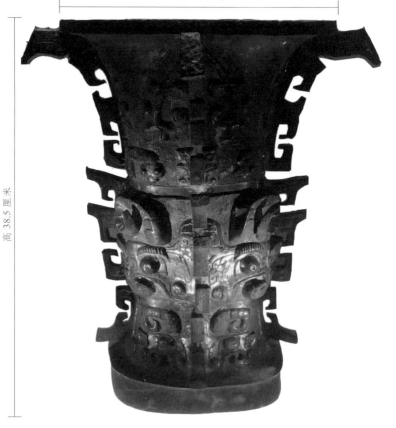

高 38.5 厘米

▍文物小识

　　何尊口圆体方，通体有四道镂空的大扉棱装饰，颈部饰有蚕纹图案，口沿下饰有蕉叶纹。整个尊体以云雷纹为地，高浮雕处为卷角饕餮纹，圈足处饰有饕餮纹，工艺精美、造型雄奇。此器造型、纹饰独到，庄严厚重，美观大方。

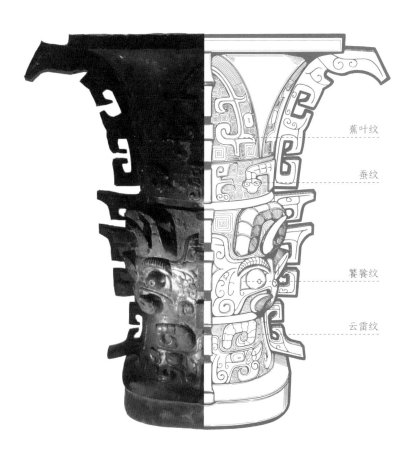

蕉叶纹

蚕纹

饕餮纹

云雷纹

羽片纹

云纹

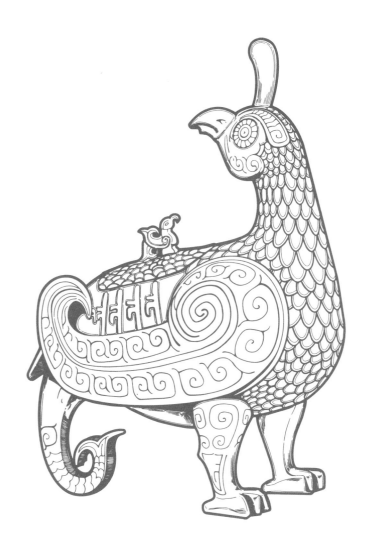

晋侯鸟尊

　　晋侯鸟尊为西周中期偏早的青铜酒器，是晋侯宗庙祭祀的礼器，史学家通过它确定了西周时期晋国的国都和世系。

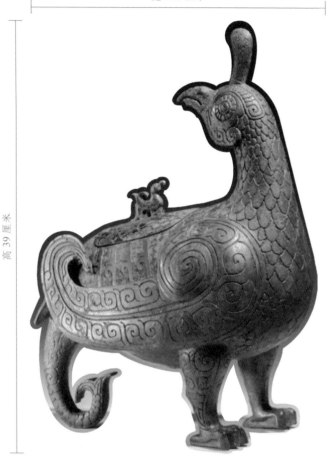

宽 17.5 厘米

高 39 厘米

▌ 文物小识

　　晋侯鸟尊整体造型为伫立回首的凤鸟形，头微昂，高冠直立；两翼上卷，鸟背依形设盖，盖钮为小鸟形；双腿粗壮，凤尾下弯成一象首，与双腿形成稳定的三点支撑。鸟与象这两种西周时期最流行的肖形装饰完美组合，造型写实，构思巧妙，不同部位饰有非常精美的羽片纹、云纹、雷纹等。

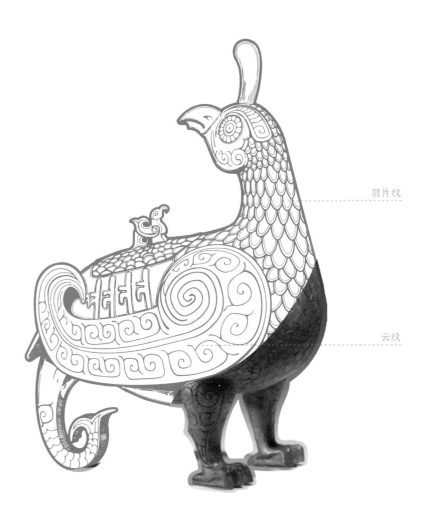

羽片纹

云纹

夔龙纹

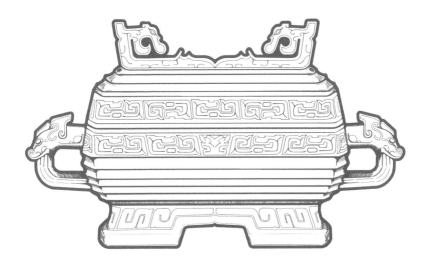

夔纹盨

夔纹盨是西周晚期一种盛食物的铜器，器盖与器身形态相近，器盖上有四个方足。

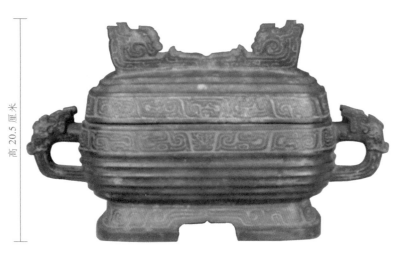

馆藏点：苏州博物馆

高 20.5 厘米

▌文物小识

夔纹盨为方形，双耳，圈足，有盖，盖及器身饰夔龙纹，盖上饰夔龙纹钮。

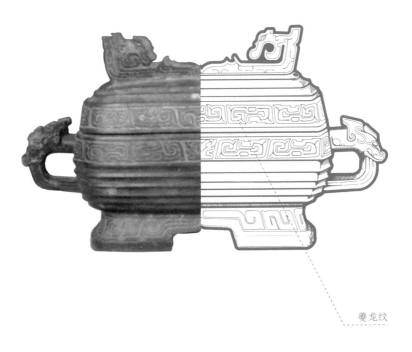

夔龙纹

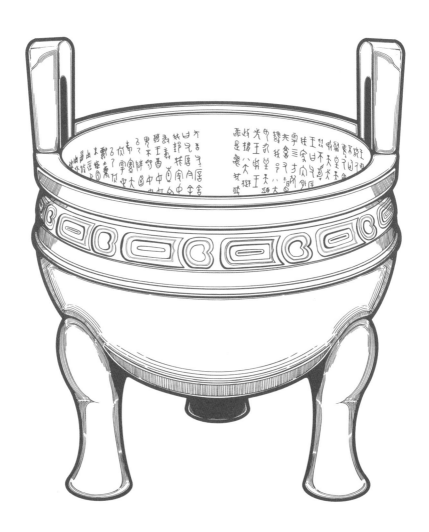

毛公鼎

　　毛公鼎因铸器者毛公而得名，西周晚期重器，重34.7千克，其内
铭文为现存青铜器铭文中最长的一篇，是研究西周晚期政治史的重要
资料。

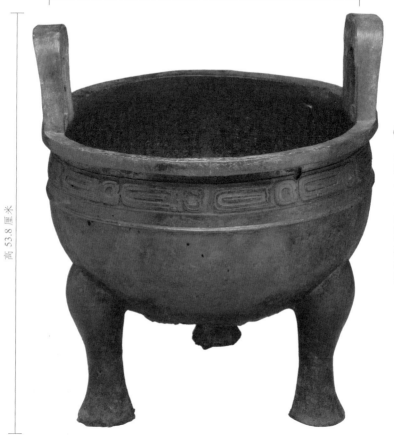

口径 47 厘米

高 53.8 厘米

▌ 文物小识

　　毛公鼎口饰重环纹，敞口，双立耳，三蹄足。其内铭文大体意为：周宣王即位之初，亟须振兴朝政，乃请叔父毛公为其治理国家内外的大小政务，最后颁赠命服并厚赏毛公，毛公因而铸鼎传之于后世。

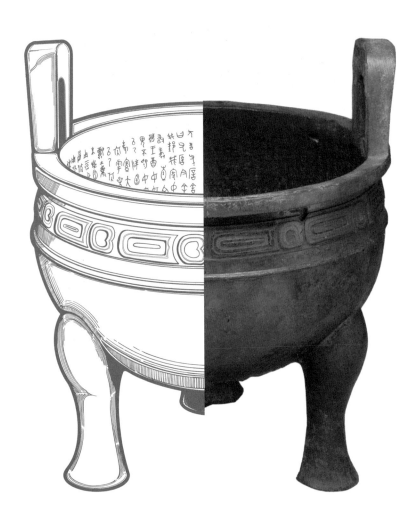

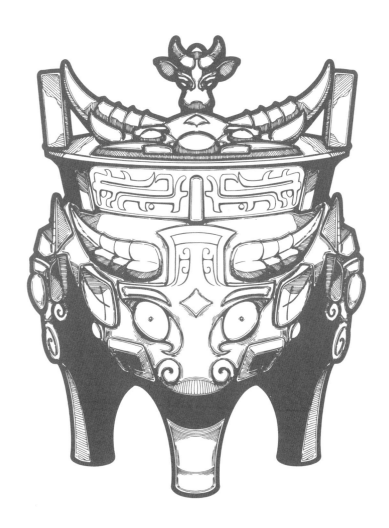

伯矩鬲

　　伯矩鬲全称"牛头纹带盖伯矩鬲"，是西周初期青铜器。鬲曾经是一种炊煮器，三足鼎立，撑起一个如袋的主身器，以增大容量和受热面积。铜鬲源自陶鬲，陶鬲在新石器时代已普及，极具中原文化特色。

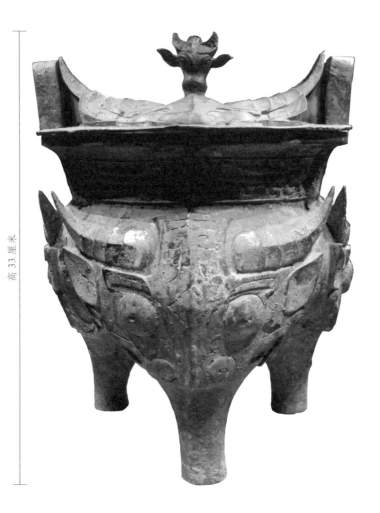

馆藏点：首都博物馆

高 33 厘米

█ 文物小识

 伯矩鬲顶部为平盖，盖顶中央置一由两个相背的立体小牛首组成的盖钮，盖面饰以浮雕牛首纹，角端翘起。口沿外折，方唇，立耳，束颈，袋足。颈部饰六条短扉棱，扉棱间饰以夔龙纹，袋足均饰以牛头纹，牛角角端翘起，高于器表。其纹饰十分精美，各部均以牛头纹装饰，主体纹饰皆为高浮雕，给人雄奇威武之感。

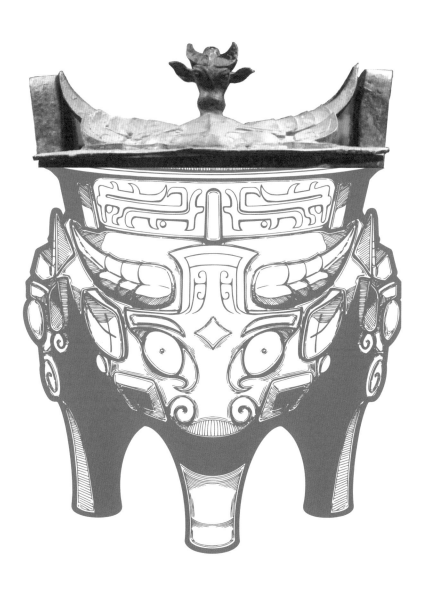

波曲纹

饕餮纹

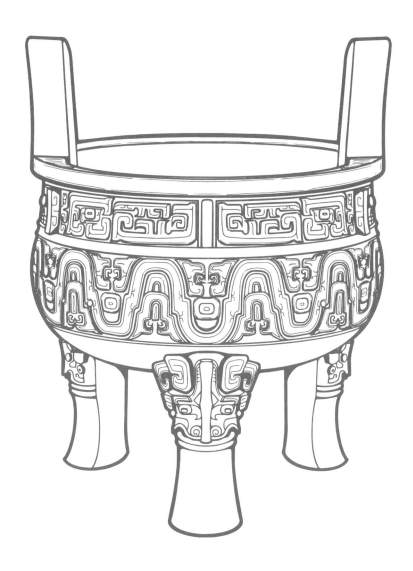

大克鼎

　　大克鼎，又称克鼎、膳夫克鼎，重 201.5 千克，是西周中期极为重要的青铜器。

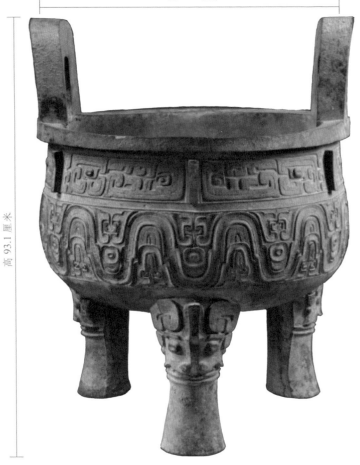

口径 75.6 厘米

高 93.1 厘米

◉ 馆藏点：上海博物馆

▌文物小识

大克鼎的鼎口有大型双立耳，口沿微敛，饰变形兽面纹，方唇宽沿，腹略鼓而垂，称敛口侈腹。大克鼎颈部饰有三组对称的变形饕餮纹，相接处有突出的棱脊，腹部饰一条两方连续的大窃曲纹（即波曲纹），环绕全器一周。鼎足上部另饰突出的饕餮形象三组。鼎耳饰有相对的龙纹。

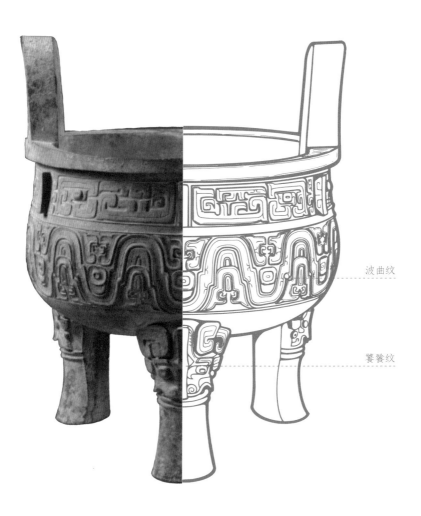

波曲纹

饕餮纹

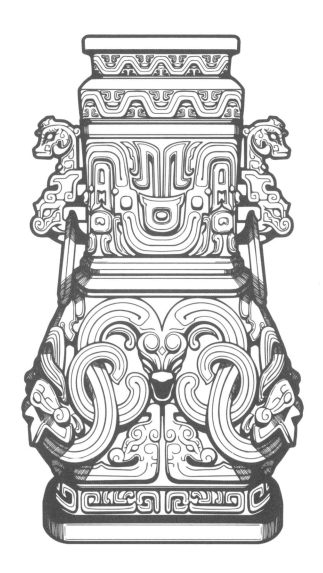

单五父壶

　　单五父壶是西周时期的青铜器，该铜壶造型优美，纹饰绚丽，铸工精湛，堪称精品。

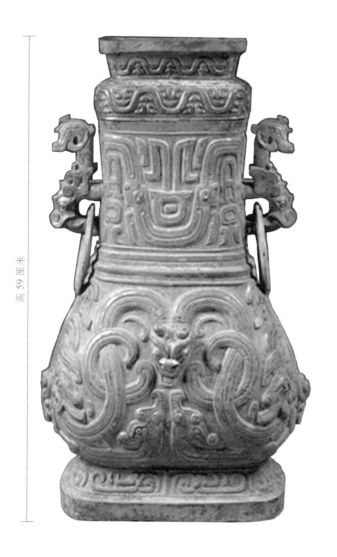

高 59 厘米

▌ 文物小识

单五父壶为长方形子口盖，两侧附龙首衔环耳。颈部饰环带纹及凸弦纹，腹部以突起的双向龙首为主，辅以数条身躯相交的龙纹。圈足上为变体龙纹，器盖装饰环带纹，顶内凹，内饰两条交龙。铭文铸于壶口内壁及其盖上。

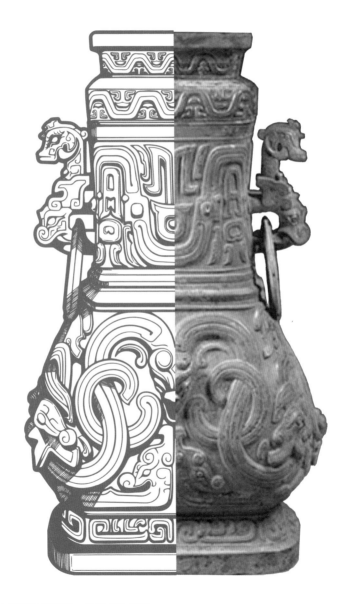

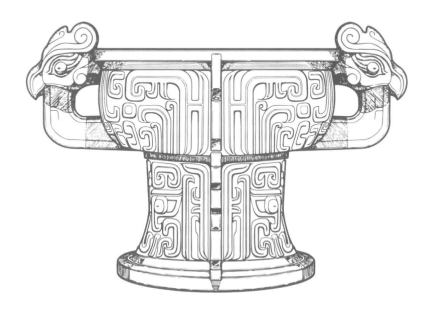

"六年琱生"青铜簋

　　"六年琱生"青铜簋是贵族琱生为其祖先铸造的宗庙祭祀时使用的青铜器。簋，古代中国用于盛放煮熟饭食的器皿，也用作礼器。

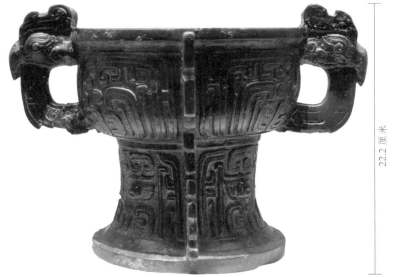

馆藏点：中国国家博物馆

22.2 厘米

▌文物小识

　　"六年琱生"青铜簋以饕餮纹为主要纹饰。器内有铭文，完整地记述了当时（西周宣王五年至六年时）琱生在一次关于田地的狱讼中，求得同宗召伯虎的庇护并最终胜诉的事件。

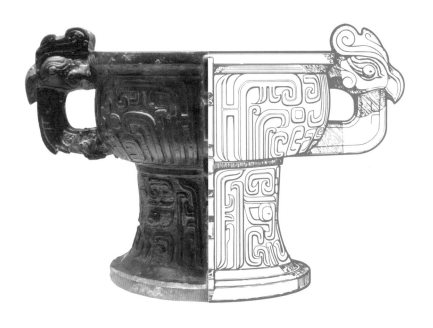

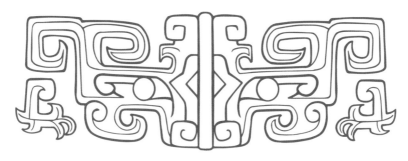

兽面纹

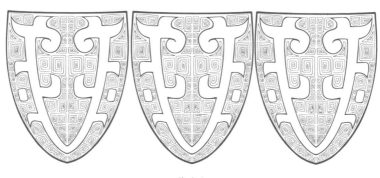

蕉叶纹

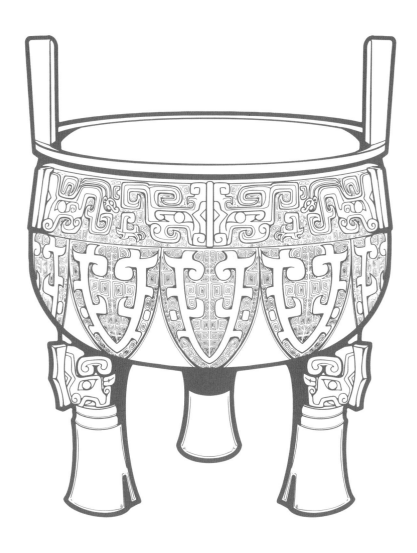

蕉叶纹铜鼎

　　蕉叶纹铜鼎是西周时期的青铜器。鼎是商周青铜中重要的食器。

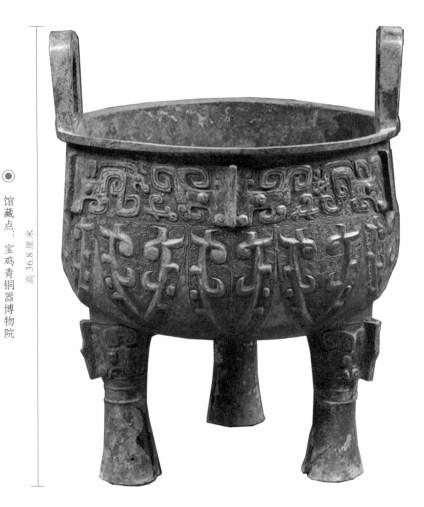

馆藏点：宝鸡青铜器博物院

高 36.8 厘米

▋ 文物小识

蕉叶纹铜鼎鼎口作桃圆状，微敛，平折沿，两耳立于折沿上，腹部较深，三柱足。上腹部饰一周六组兽面纹，每组兽面间由一条小夔龙相连，下腹部饰一周蕉叶纹，纹饰整体均用云雷纹作地，有扉棱。足上部饰兽面纹及弦纹。此件鼎的腹底烟炱极厚，应是周人常用的炊食器。

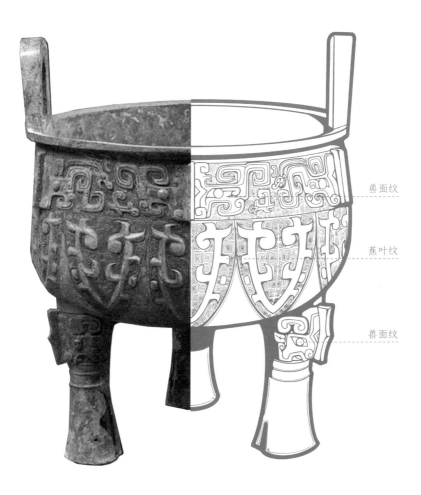

兽面纹

蕉叶纹

兽面纹

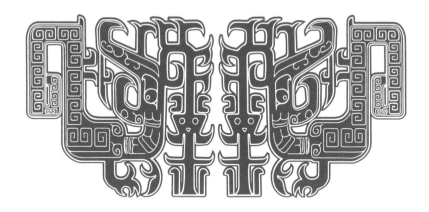

长冠凤纹 •

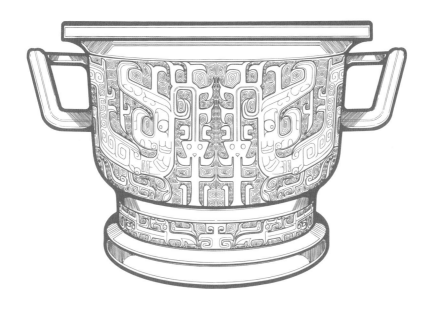

"匽侯"青铜盂

　　盂为盛食器。"匽侯"青铜盂的盂口内壁刻有"匽侯作馈盂"五字铭文，其为西周时期青铜器，发现于辽宁省朝阳市，证明了西周初年辽宁一带在燕国封地之内。

口长 33.8 厘米

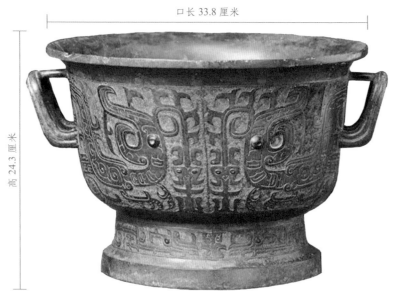

▌文物小识

　　"匽侯"青铜盂为侈口，深腹，平底，圈足，附耳。盂通体以云雷纹为地，布满夔凤纹，鸟头像龙首，凤冠逶迤下垂。夔凤纹是极具代表性的长冠凤纹，显示了器主尊贵的身份和地位。

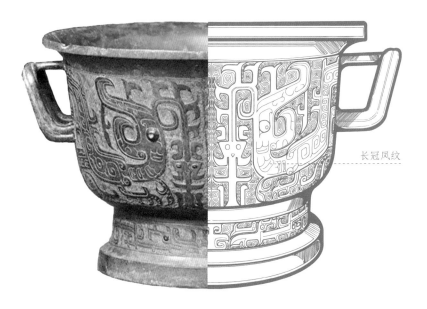

长冠凤纹

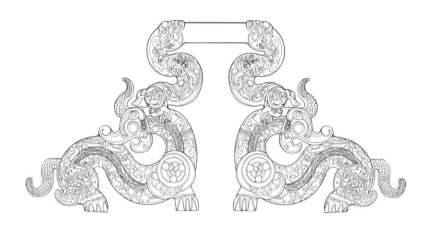

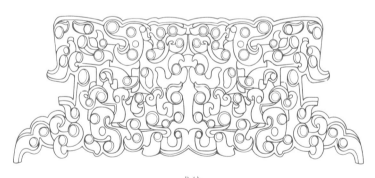

龙纹

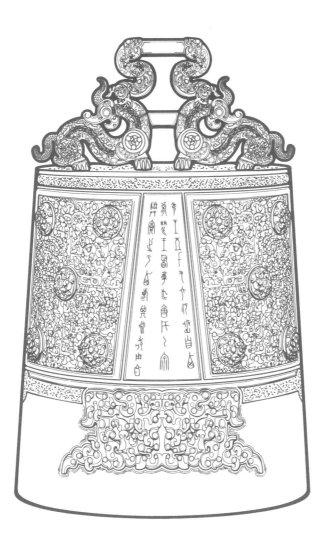

曾侯乙镈钟

 曾侯乙镈钟为战国时期的青铜器，重 134.8 千克，是楚惠王赠给曾侯乙的镈钟，其上铭文记载了楚惠王熊章为曾侯乙作宗彝之事。

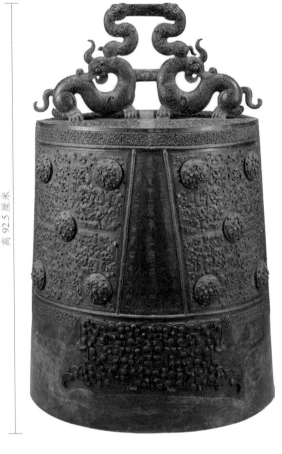

口径 60.5 厘米 ×46.2 厘米

高 92.5 厘米

▌文物小识

　　镈，声从尃，尃意为展示花样。"金"与"尃"联合起来表示"铸刻有花纹图案的钟"。一般的铜钟器身外表光滑，没有任何纹样。镈钟是一种古代大型单体打击乐器，形制如编钟，只是口缘平，器形巨大，有钮，可单独悬挂，又称特钟。

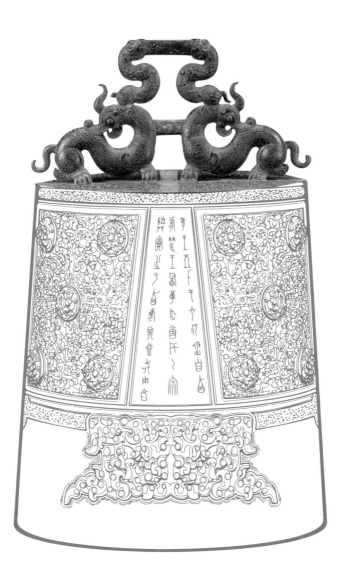

██ 文物纹样

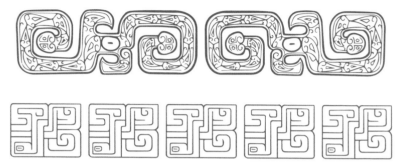

蟠龙纹（一般把盘绕在柱上的龙和装饰庄梁和天花板上的龙称为蟠龙）

鳞纹

虎纹

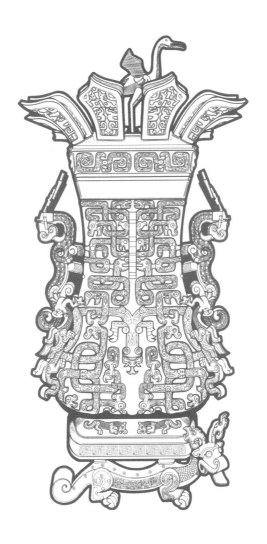

莲鹤方壶

　　莲鹤方壶是春秋中期青铜制盛酒或盛水的器具，重 64 千克，铸造工艺采用分铸法（即此器上的仙鹤、双龙耳与器身分开铸造），反映了当时青铜器上动物造型肖像化的潮流。

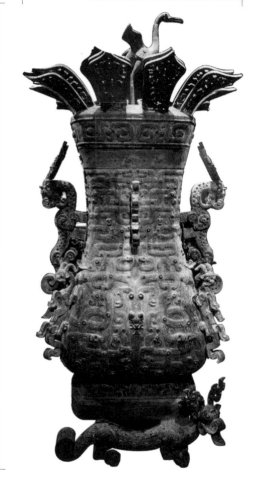

宽 54 厘米

高 122 厘米

▌文物小识

 莲鹤方壶的壶身为扁方体，壶的腹部装饰着蟠龙纹，壶体四角各铸一只飞龙。圈足下有两只卷尾兽承器。壶盖镂雕莲瓣，其上有一只仙鹤站在花瓣中央，造型灵动。

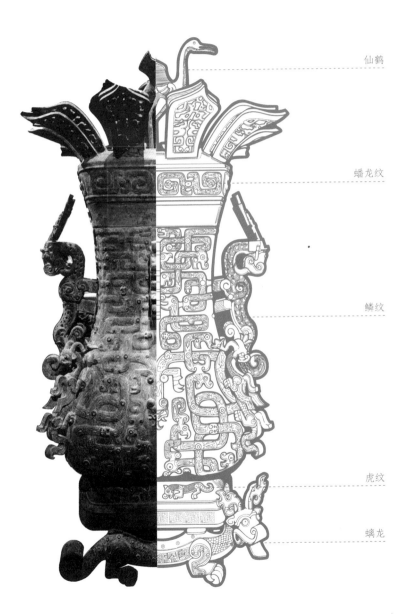

仙鹤

蟠龙纹

鳞纹

虎纹

螭龙

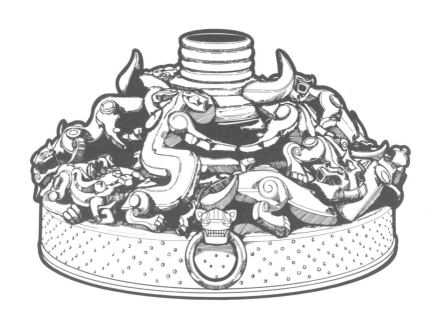

镂空蟠龙纹鼓座

　　镂空蟠龙纹鼓座是春秋晚期的文物，重 37.9 千克，十二条相互缠绕噬咬的圆雕蟠龙攀爬于半球体的鼓面上。龙首为圆雕，口衔圆环，龙体为高浮雕。

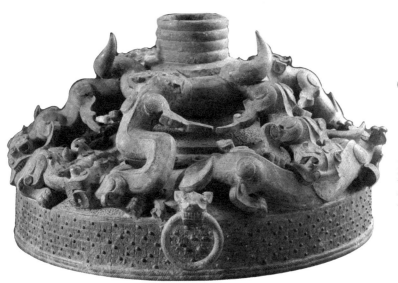

▌文物小识

　　镂空蟠龙纹鼓座整器将圆雕、高浮雕、浅浮雕、阴刻手法融汇一体，使用了分铸、铸接、铜焊、镶接、镶嵌等工艺，以多变的形态和对称的布局构成了群龙仰首弄尾、穿插纠结的立体造型，是铸造工艺和艺术造型相结合的典范。十二条大龙双目圆形中空，龙角的两端为空槽，可能原有镶嵌物，现已遗失。

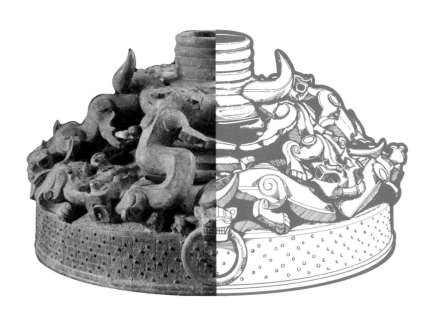

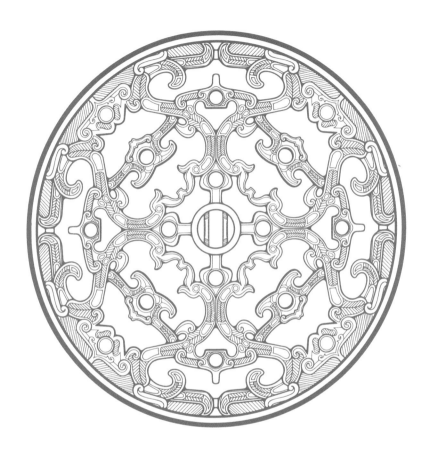

镂空凤纹铜镜

　　镂空镜又称透雕镜、夹层透纹镜，由镜面和镜背两块铜片合贯而成。镂空凤纹铜镜为战国时期铜镜，以圆形小镜钮为中心，按十字将文饰分为四个单元。

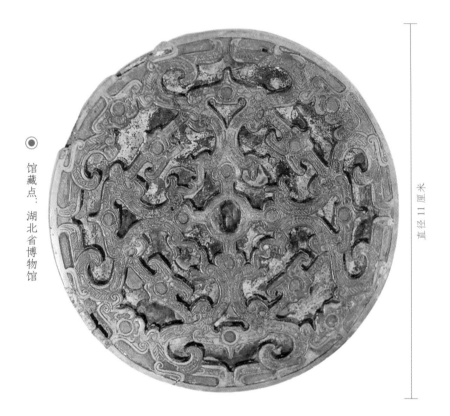

馆藏点：湖北省博物馆

直径 11 厘米

▌文物小识

镂空凤纹铜镜的每个小单元由一对头相对、身体弯曲、尾部向外翻卷的凤鸟组成。两只凤鸟之间的中部和尾部以卷云纹相连，使整个画面浑然一体、构图匀称。镂雕使其立体感突显，极具艺术价值。

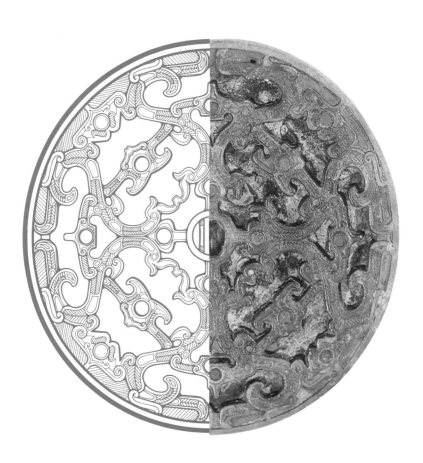

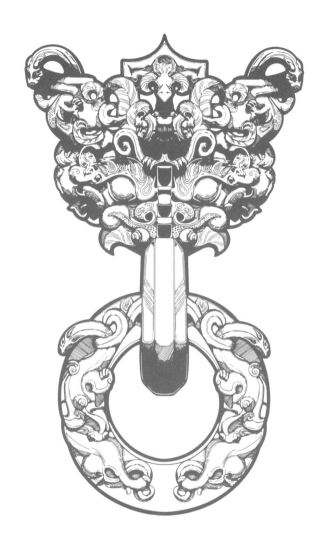

透雕龙凤纹铜铺首

透雕龙凤纹铜铺首为战国时期青铜器，重 21.5 千克，上刻龙、凤、蛇等兽禽形图案。此文物为考古文物中少见的器物，为推断燕下都宫殿大致规模提供了依据。

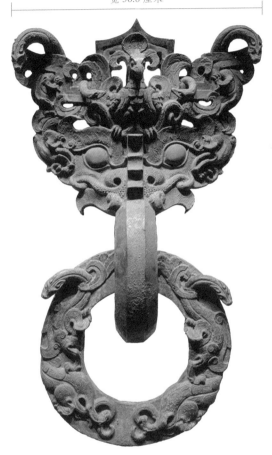

宽 36.8 厘米

长 74.5 厘米

▌ 文物小识

　　整个透雕龙凤纹铜铺首采用浮雕和透雕相结合的铸造工艺，作兽首衔环状。兽额上站立展翅欲飞的凤鸟，两条长蛇缠绕凤鸟双翅，兽面为卷眉、凸目、卷云鼻，飞卷的胡须间露獠牙，口衔八棱形环。龙头、凤首和蛇颈均为圆雕，通身雕细密的羽纹和卷云纹。

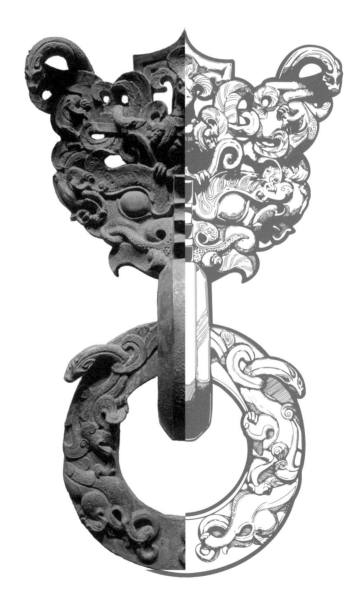

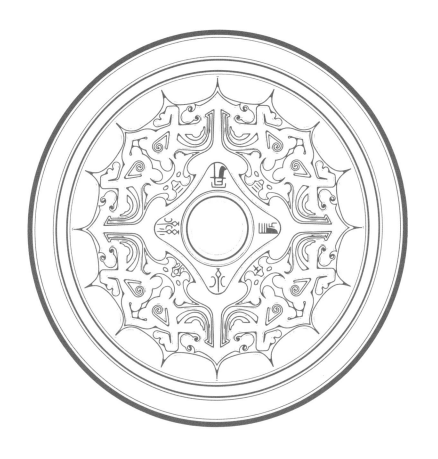

"长宜子孙"铭变形四叶八凤纹镜

　　"长宜子孙"铭变形四叶八凤纹镜因铜镜上刻有"长宜子孙"四字得名，即寓意子子孙孙能长久过上美好稳定的生活。汉代铜镜常常刻有美好祝愿的铭文。

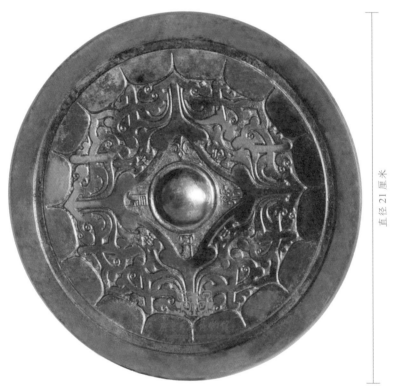

直径 21 厘米

▌ 文物小识

　　"长宜子孙"铭变形四叶八凤纹镜为汉代青铜镜，铜镜背面有凤纹与叶纹相结合的整体纹样，寓意吉祥如意。

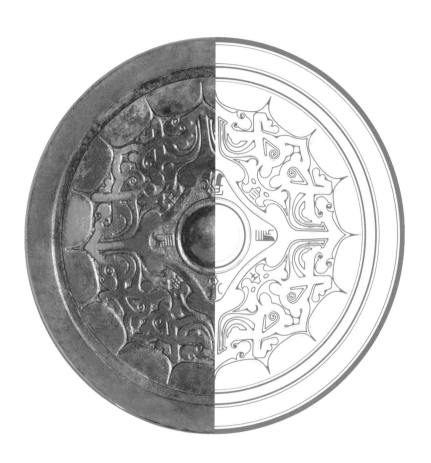

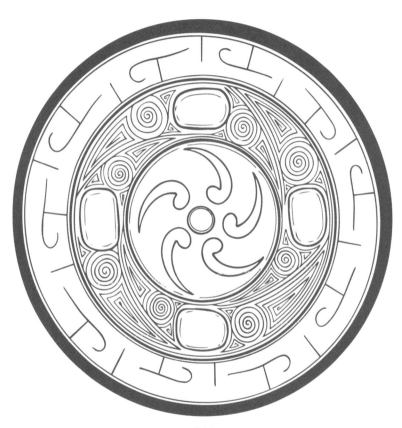

圆涡纹

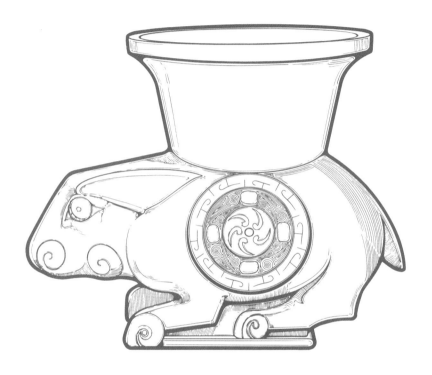

兔尊

　　兔尊为西周青铜器。兔象征着机智、欢乐、活力、生机盎然，此尊
寓意美好。

长 31.8 厘米

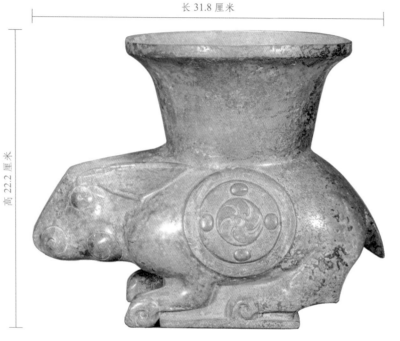

▌文物小识

兔尊主体的兔作匍匐状，前肢点地，后腿弯曲，两耳并拢，兔腹中空，与背上突起的喇叭口相通，足下有一低矮的长方形底座。兔身两侧饰圆涡纹、四目相间的斜角雷纹和勾连雷纹。

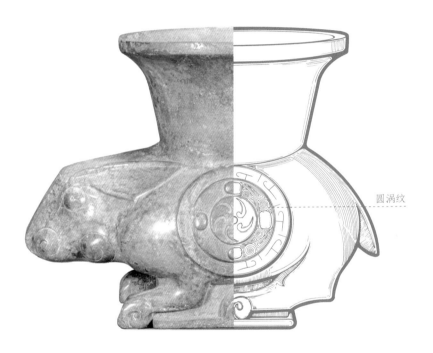

圆涡纹

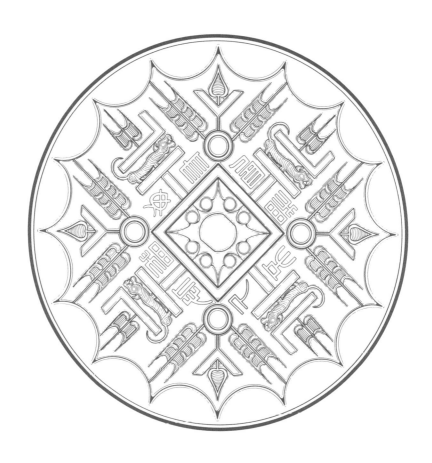

四虎草叶纹镜

　　四虎草叶纹镜为汉代青铜镜。铜镜上刻有"久不相见，长毋相忘"八字，表达了古代男女的相爱与相思之情。古时候男人外出时间较长，女人则家中等待，以此寄托思念。

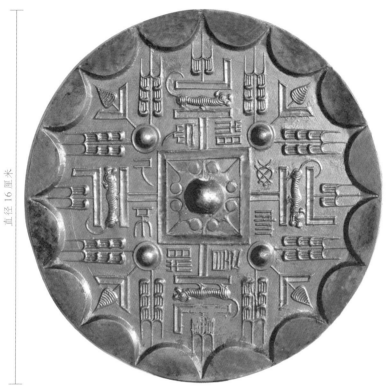

直径 16 厘米

▌文物小识

 四虎草叶纹镜以虎、花、草、叶的纹样为主，以铭文、规矩纹、连弧纹和乳钉纹为辅，构成铜镜的布局。

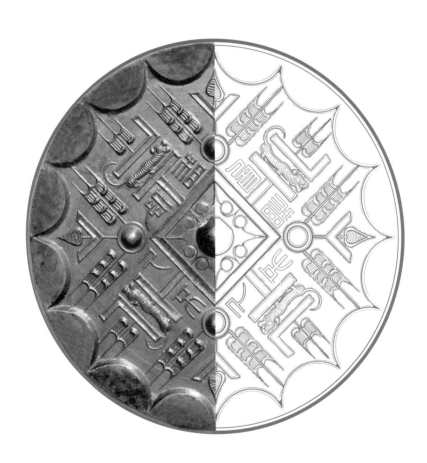

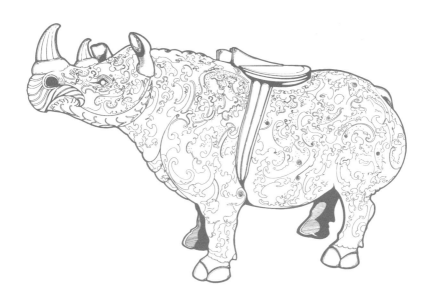

错金银云纹青铜犀尊

　　错金银云纹青铜犀尊是西汉青铜器，造型逼真自然，以金色、银色与铜胎底色相衬生辉，重13.5千克，是中国古代工艺品实用与美观有机结合的典范之作。

长 58.1 厘米

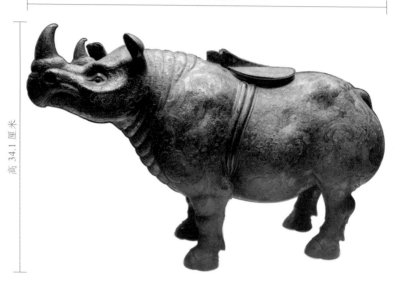

▍文物小识

　　错金银云纹青铜犀尊整器为犀牛状，犀牛昂首伫立，身体肥硕，四腿短粗，肌肉发达，体态雄健，皮厚而多皱，两角尖锐，双眼镶嵌黑色料珠，为古代中国苏门犀的形象。

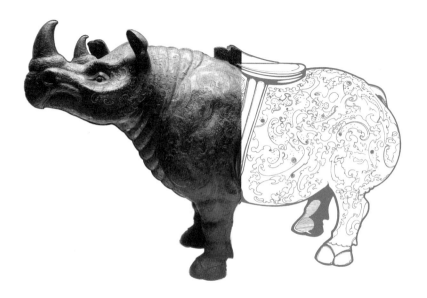

漆器

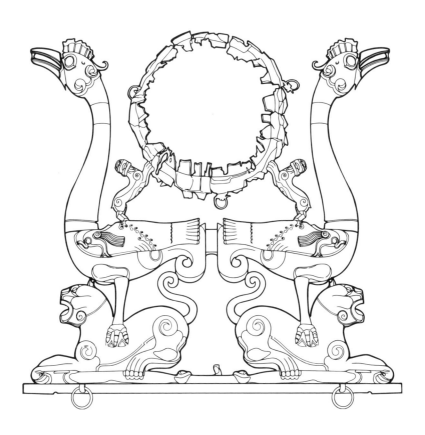

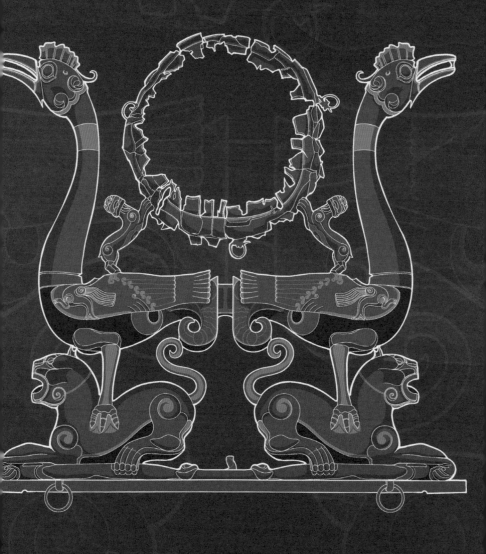

漆木虎座鸟架鼓

　　漆木虎座鸟架鼓的造型逼真，既是鼓乐，也是一件艺术佳品，体现出古人丰富的想象力、创造力及浪漫主义情怀，而且对战国文化的研究有重要意义。

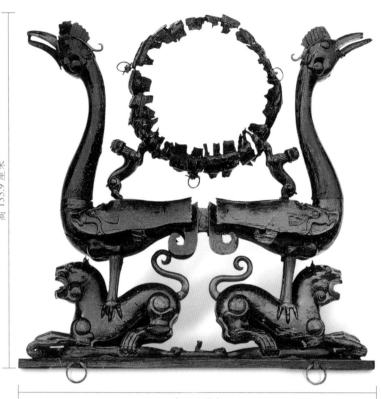

馆藏点：湖北省博物馆

宽 134 厘米

▌文物小识

 漆木虎座鸟架鼓产自战国中晚期，由两只昂首卷尾、四肢屈伏、背向踞坐的卧虎为底座，虎背上各立一只长腿昂首的凤鸟。该器背向而立的凤鸟中间悬挂一面大鼓，两只小兽前足托住鼓腔。器身通体髹黑漆，覆红、黄色彩绘。

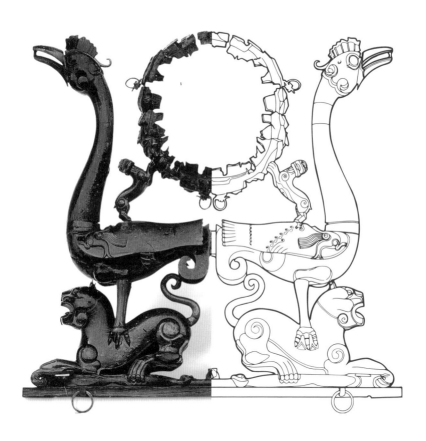

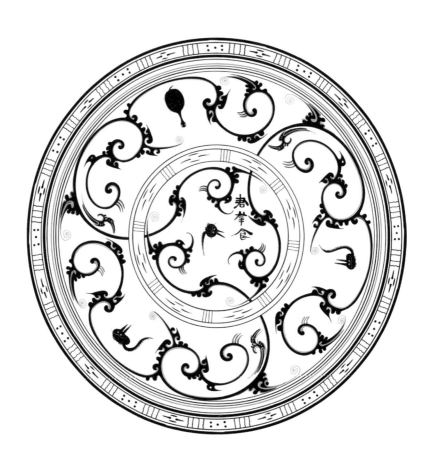

彩绘猫纹漆盘

　　彩绘猫纹漆盘为盛食器，盘内三猫一龟。龟象征长寿，与龙、凤、麟并称"四灵"；猫与龟的组合，代表祥瑞，反映了当时人们希望延年益寿的美好愿望。

27.8 厘米

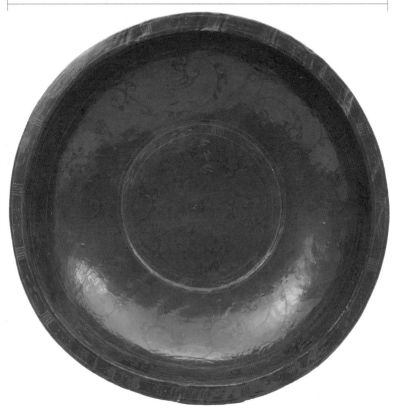

▌文物小识

　　彩绘猫纹漆盘内的猫形图案用红漆单线勾勒，内涂灰绿色漆，高 6.2 厘米，朱绘耳、须、口、眼、爪、牙和柔毛，特别突出了猫的双眼和长尾巴及乌龟的长颈，形象生动。盘内三猫一龟周围绘云纹。盘沿朱绘几何图案。画面整体呈同心圆向外扩展的形态，构图讲究且对称。

▌文物纹路复现

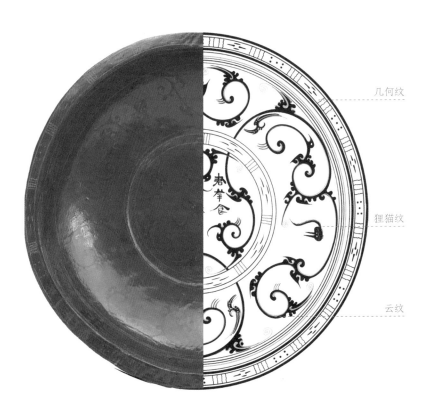

几何纹

狸猫纹

云纹

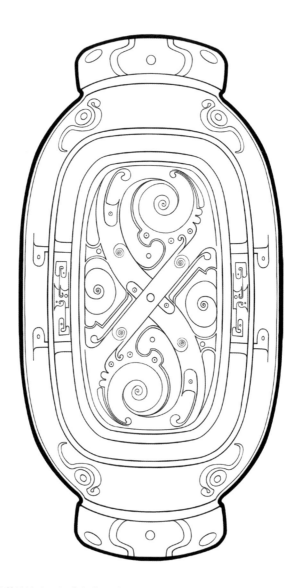

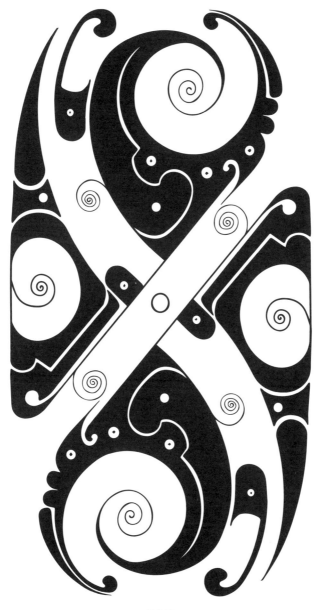

凤鸟纹

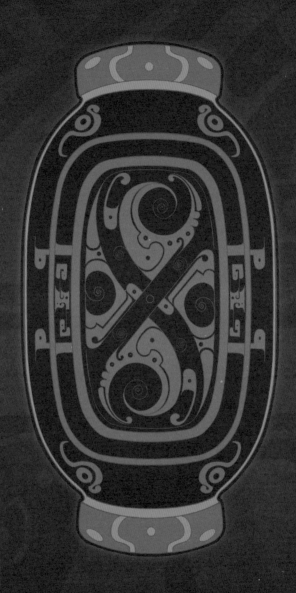

彩绘漆豕口形双耳长盒盖

彩绘漆豕口形双耳长盒盖为西汉时期的漆器。

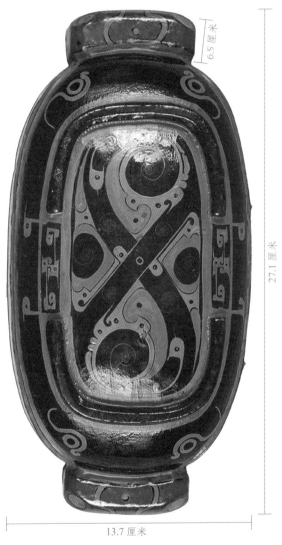

6.5厘米

27.1厘米

13.7厘米

● 馆藏点：湖北省博物馆

▌文物小识

彩绘漆豕口形双耳长盒盖为木胎，盒身已佚。盖的两端绘猪的眉目嘴鼻，器表绘变形凤鸟纹、波折纹等。

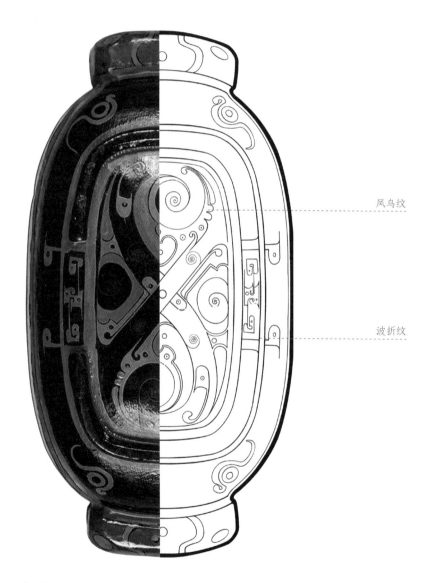

凤鸟纹

波折纹

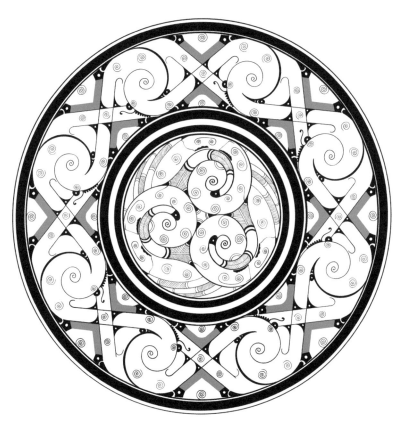

盖部完整纹样

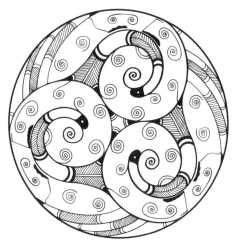

凤鸟纹

云纹

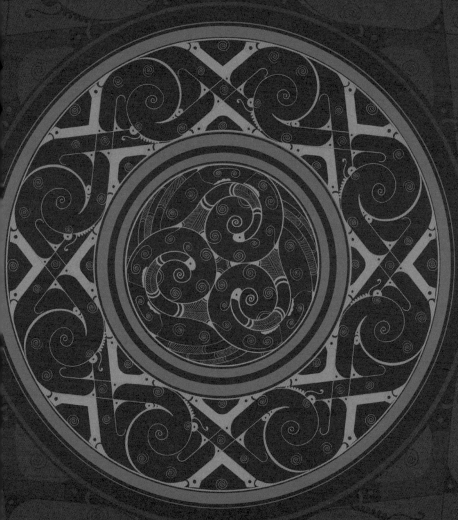

凤纹漆食盒（盖部纹饰）

　　凤纹漆食盒出土于长沙马王堆一号汉墓。聪慧的工匠将这凤鸟组合
描绘得空灵恣意，也是贵族奢华生活的物证。

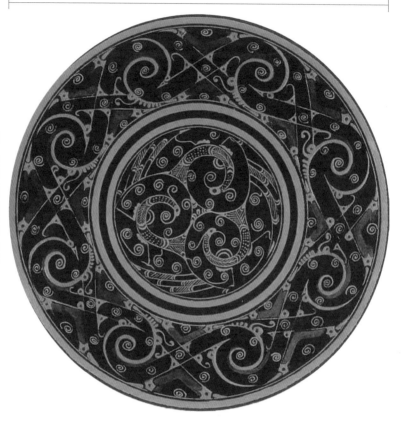

▌文物小识

凤纹漆食盒以木为胎，内壁髹红，外表涂黑漆，绘红色凤鸟图案。该器内壁上墨书"君幸食"三字，外壁底部书"六升半升"，明确说明其用途及容量。

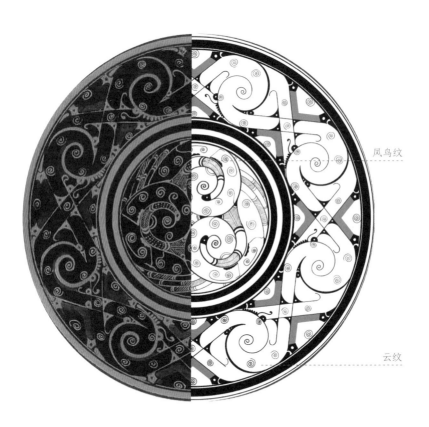

凤鸟纹

云纹

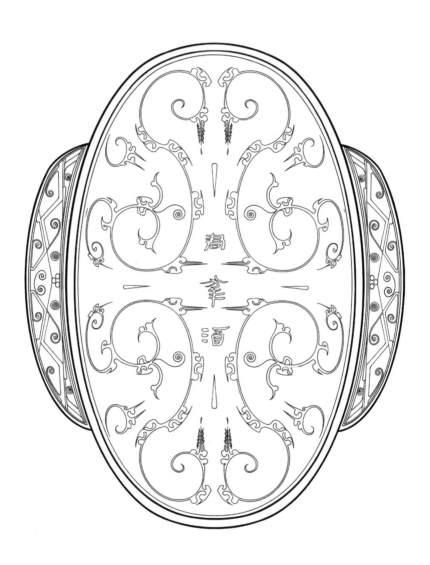

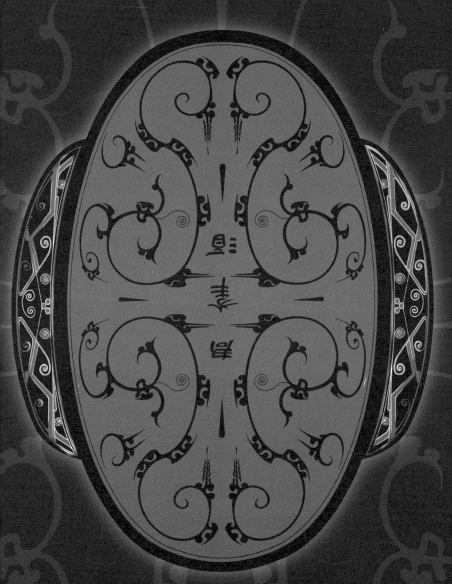

云纹 "君幸酒" 耳杯

　　云纹 "君幸酒" 耳杯为西汉时期的漆器，其为饮酒杯，出土于湖南长沙马王堆一号汉墓，马王堆一号汉墓共出土几十件形状相同、大小略异的漆耳杯。此器线条圆柔。

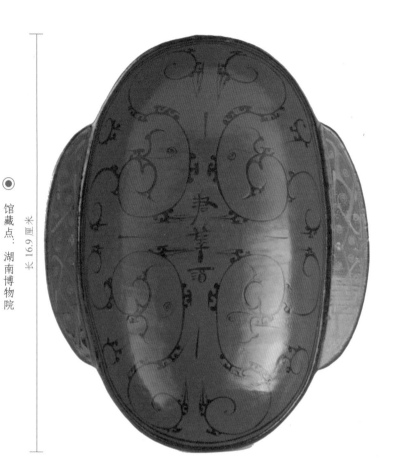

馆藏点：湖南博物院

长 16.9 厘米

▌文物小识

　　云纹"君幸酒"漆耳杯，木胎研制，高 4.4 厘米，杯内髹红漆，杯外涂黑漆。纹饰在杯内、口沿和双耳上。

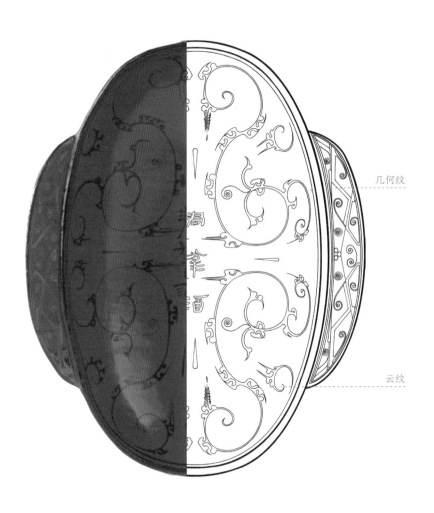

几何纹

云纹

漆绘屏风（正面）

漆绘屏风为西汉时期文物。屏板正面红漆地，绘有一条巨龙穿梭在云里，龙身绿色，朱绘鳞爪，边框饰朱色菱形图案。屏板背面用朱地彩绘几何方连纹，浅绿色油彩绘，中心部分绘谷纹璧。

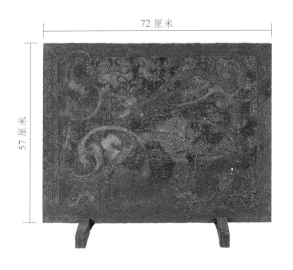

72 厘米

57 厘米

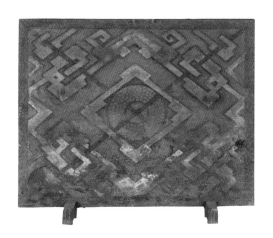

▌文物小识

漆绘屏风为斫木胎，长方形，厚1.8厘米，屏板下有一对足座加以承托。

文物纹路复现

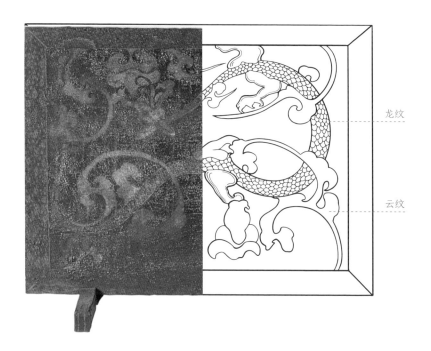

龙纹

云纹

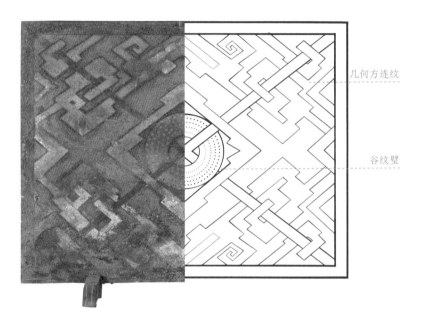

几何方连纹

谷纹璧

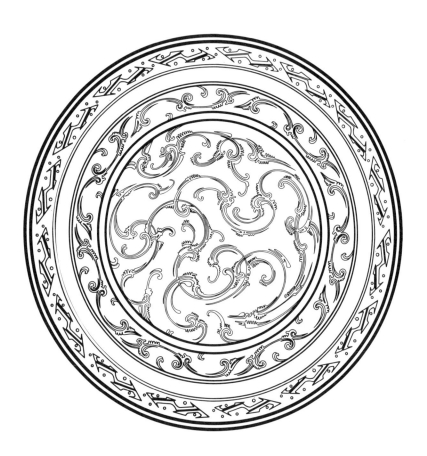

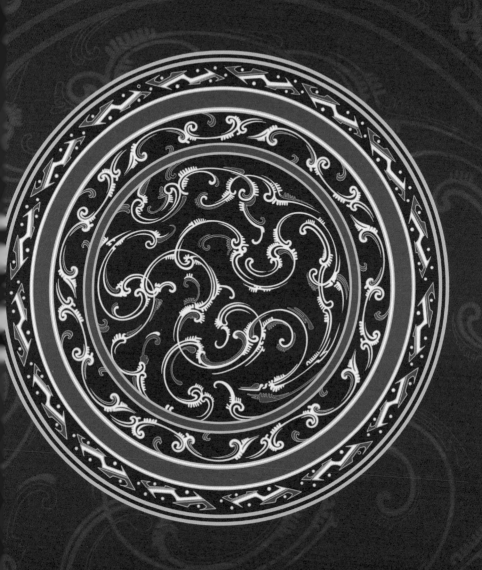

漆绘双层九子奁（盖子）

漆绘双层九子奁为梳妆奁，用于放置梳妆用具。中国古代男女均蓄发，并各备妆具。

33.2 厘米

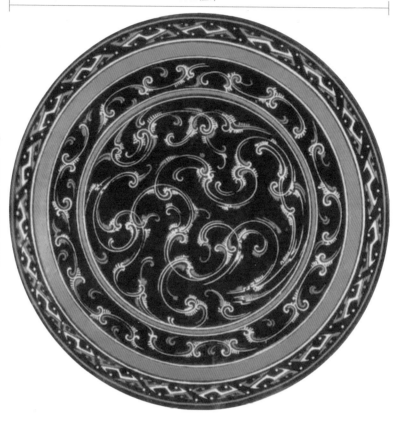

▌文物小识

　　漆绘双层九子奁的器身分上下两层，连同器盖共三部分。此器的盖和器身为夹纻胎，双层底为斫木胎，器表涂黑褐色漆，再在漆上贴金箔。金箔上施油彩绘。奁内外均以金、白、红三色油彩绘云气纹，其余部分涂红漆。

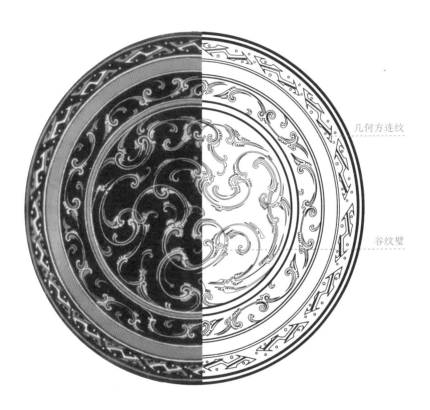

几何方连纹

谷纹璧

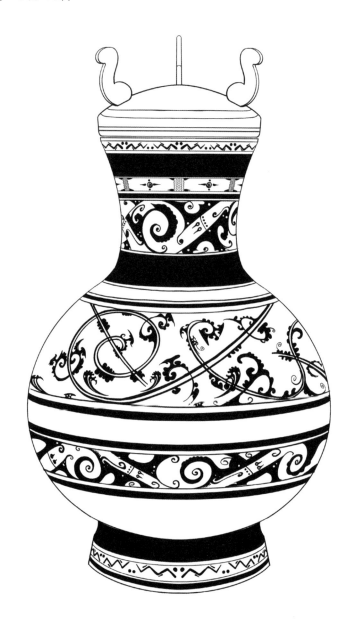

几何纹

波折纹

鸟形纹

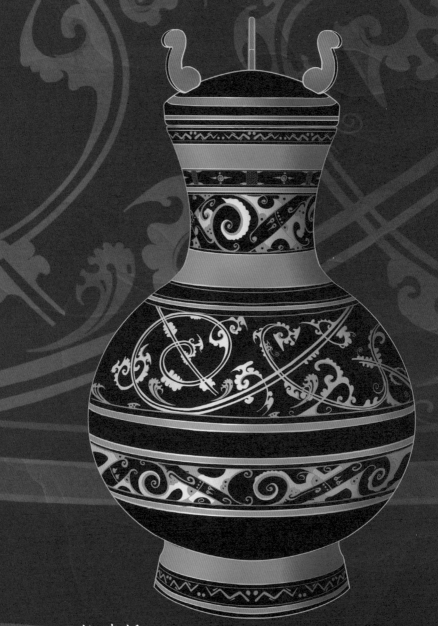

云纹漆锺

 云纹漆锺为西汉漆器。漆锺为旋木胎制成，其胎质较厚，给人稳重牢实之感，如此大的旋木胎漆器制作非常困难，一般用于宴会场合。

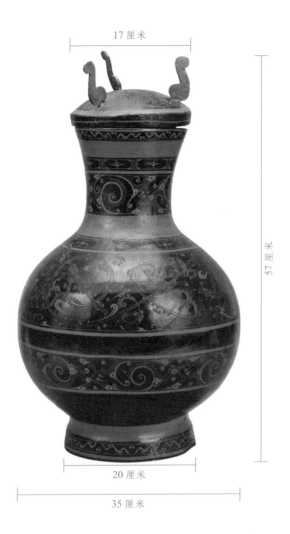

17 厘米

57 厘米

20 厘米

35 厘米

▊ 文物小识

 云纹漆锺有一个硕大的腹腔，里面髹红漆，外表髹黑漆，颈部饰鸟形图案，口沿和圈足上朱绘波折纹和点纹，肩部和腹部饰云气纹和几何图案，盖上绘云纹，并有三个橙黄色钮。外底部正中书有"石"字，"石"为汉制120斤。

▌文物纹路复现

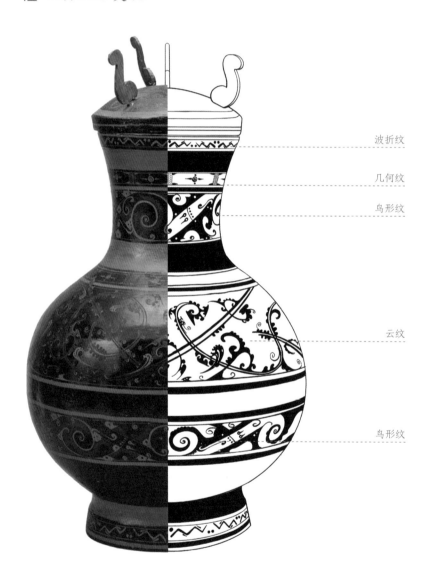

波折纹

几何纹

鸟形纹

云纹

鸟形纹

朱地彩绘棺

　　此为朱地彩绘棺头挡。西汉时期的朱地彩绘棺每个面的纹饰图案都不相同，内容丰富，绘画技巧高超；以绚丽的色彩和迷幻的图像为世人呈现独具文化特色且瑰丽奇伟的神秘仙境，是中国漆器工艺史上不可多得的艺术珍品。

88 厘米

93 厘米

馆藏点：湖南博物院

🬀 文物小识

　　朱地彩绘棺头挡主绘一座等腰三角形高山，山的两侧各有一鹿，昂首腾跃，周围饰以缭绕的云气纹，极具对称之美。

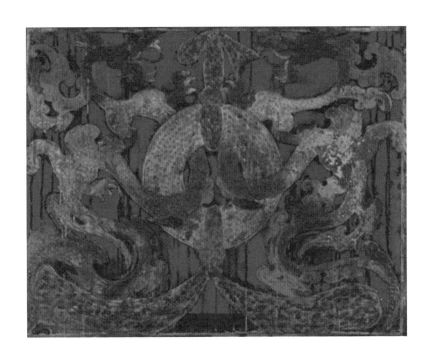

　　朱地彩绘棺足挡画面的主题为双龙穿璧图。白色的古璧居于画面中央，两条带酱斑的藕色绶带将其拴系，两条蜷曲的龙穿璧而过，龙首相向于璧上方的绶带两侧，巨目利牙。两边饰藕白色的云气纹。

▎文物纹路复现

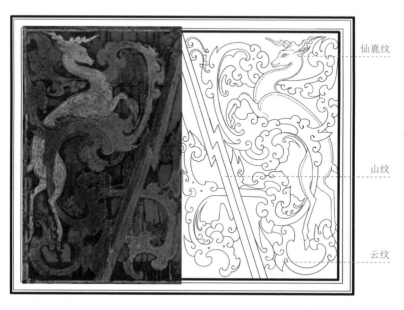

仙鹿纹

山纹

云纹

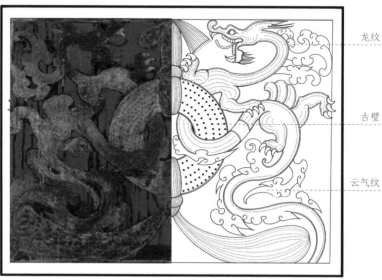

龙纹

古璧

云气纹

陶瓷

文物纹样

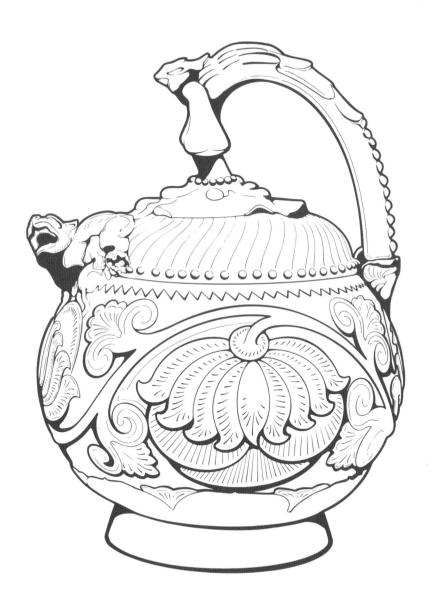

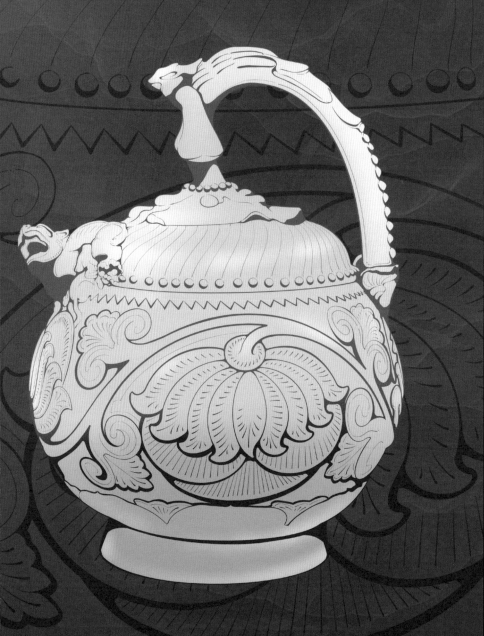

青瓷提梁倒灌壶

 青瓷提梁倒灌壶的造型结构奇特，纹饰繁缛华丽，是罕见的珍品。

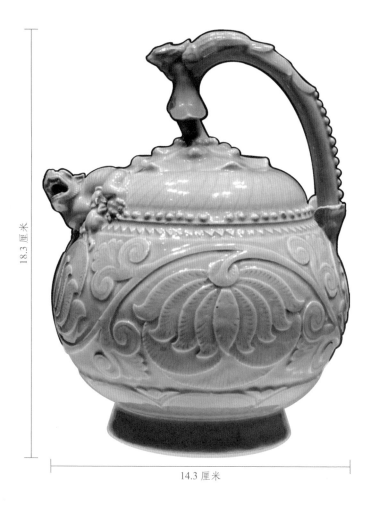

18.3厘米

14.3厘米

▌文物小识

　　青瓷提梁倒灌壶的外部呈灰白色，有光泽，壶身呈圆形，壶盖仅为装饰不能开启；盖与提梁连接，提梁为一伏卧的凤凰；壶口雕一对正在哺乳的母子狮作为流，造型生动逼真。腹部饰缠枝牡丹花，下饰一圈仰莲瓣纹。底部中心有五瓣梅花孔，灌水时需将壶倒置，水从母狮口外流时则表示水满，底有梅花孔，将壶放正后滴水不漏。

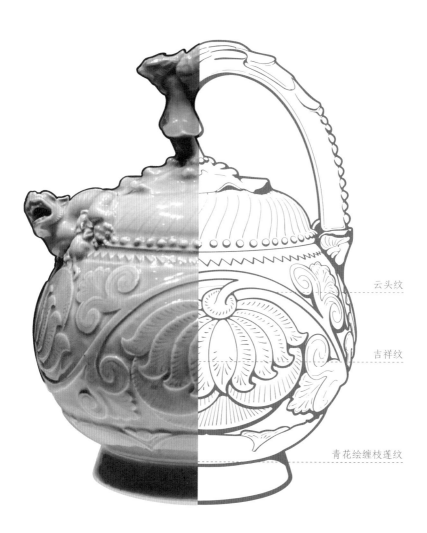

云头纹

吉祥纹

青花绘缠枝莲纹

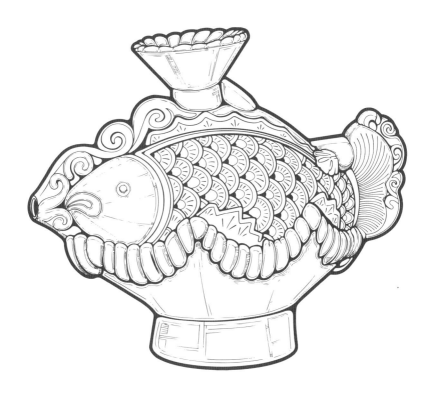

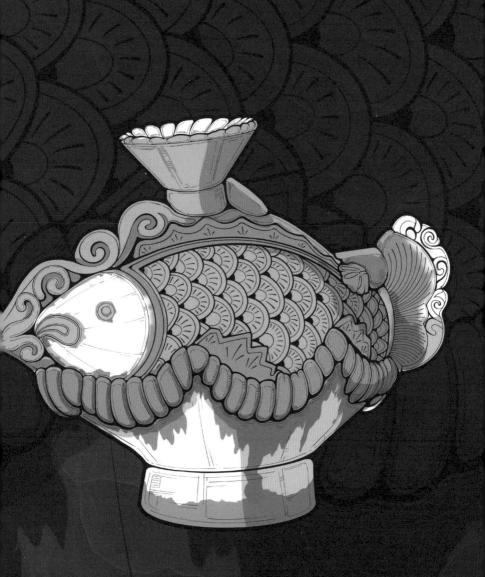

三彩鱼形壶

　　三彩鱼形壶的造型设计巧妙，色调淡雅，集模制、刻划工艺于一体，是辽代瓷器中的精品。鱼形和摩羯鱼形深受契丹人喜爱，其三彩器、金银器的造型和纹饰经常使用这一装饰题材。

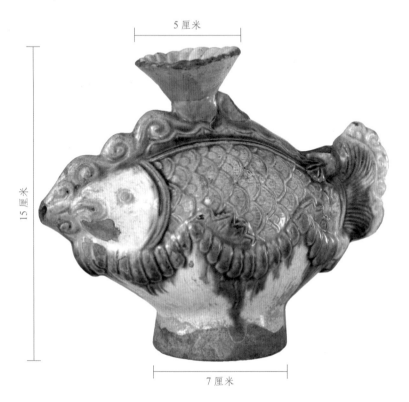

5 厘米

15 厘米

7 厘米

▌文物小识

　　三彩鱼形壶的鱼背部正中有一喇叭状菊瓣花口，口后侧有一提梁，已残失；鱼嘴为壶流；鱼腹下凸刻荷叶造型，荷叶下为平底实足。通体不同部位施以黄、绿、白三色釉。

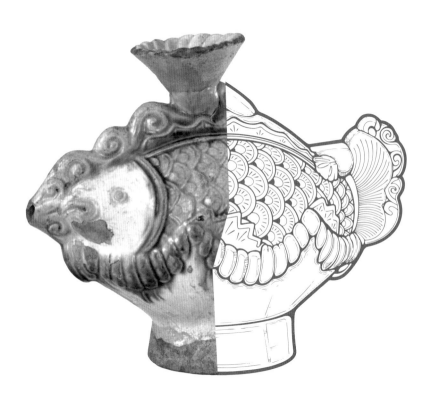

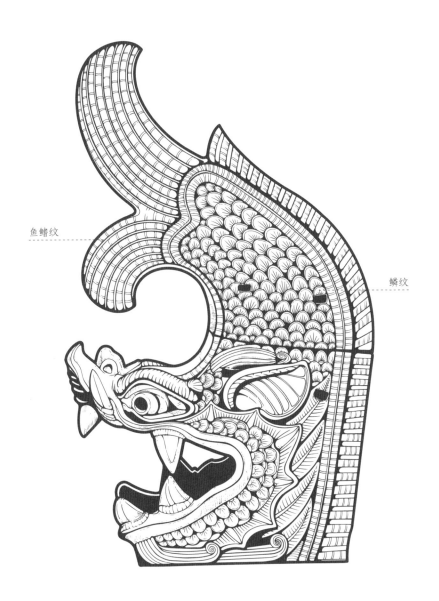

鱼鳍纹

鳞纹

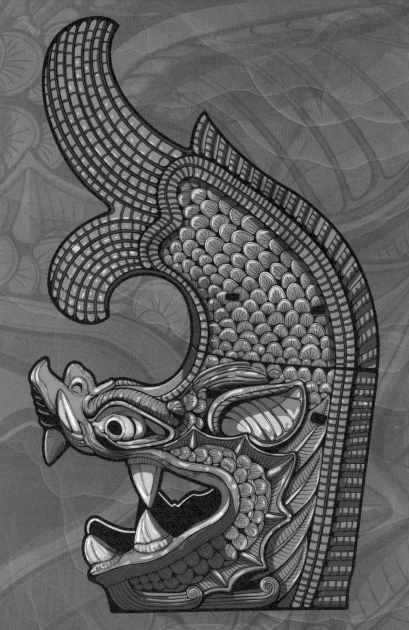

琉璃鸱吻

　　琉璃鸱吻是屋顶正脊两端的装饰物，正面相对而立。其出土于宁夏银川西夏陵区。

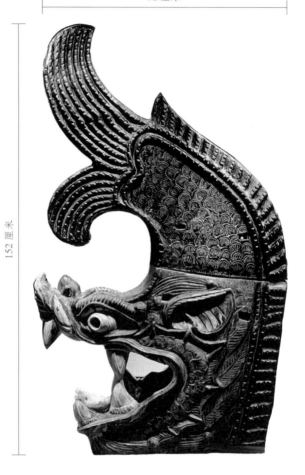

92 厘米

152 厘米

▌文物小识

琉璃鸱吻呈龙头鱼尾状，下部龙头方筒形，下端开口，獠牙外露，眼球突出，形象威猛。尾出两鳍，翻卷上翘。器内中空，器体厚重，器背施鱼鳍纹，尾部施鳞纹。

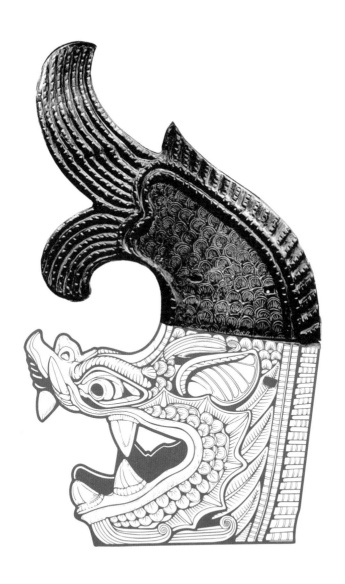

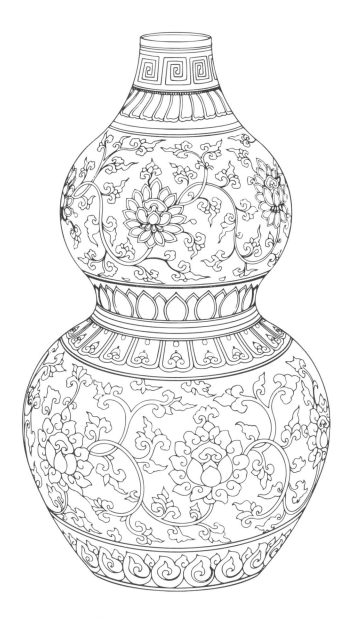

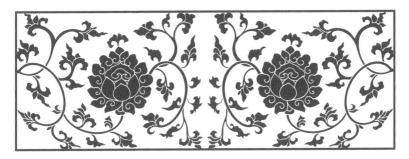

缠枝莲花纹

如意云头纹

莲瓣纹

　　如意云头纹：状似灵芝头部，又称灵芝云。古代灵芝被视为仙草，是吉祥长寿的象征。

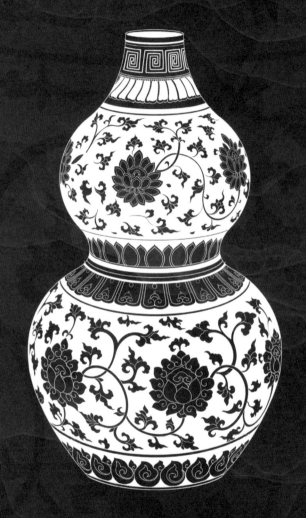

青花缠枝莲纹葫芦瓶

　　青花缠枝莲纹葫芦瓶为明代宫廷御用瓷器。传世的明代成化青花瓷器多为盘、碗、杯等小件器皿，青花缠枝莲纹葫芦瓶为当时较大的器物。此瓶形体秀美，比例协调，线条流畅，青花色淡雅。葫芦与道教有关，莲花是佛教圣花，葫芦瓶上画莲花，是成化时期佛道合一的体现。

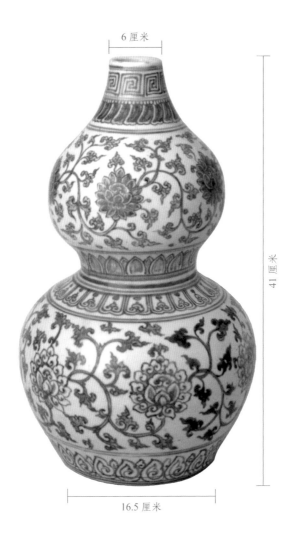

6 厘米

41 厘米

16.5 厘米

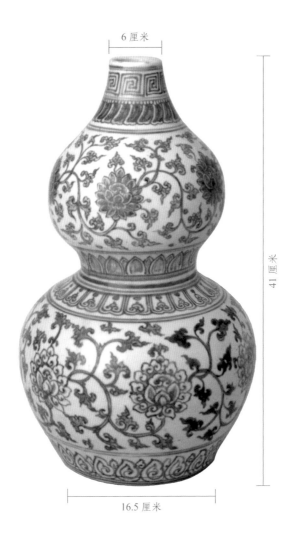 馆藏点：故宫博物院

▌ 文物小识

 青花缠枝莲纹葫芦瓶呈葫芦式，通体青花装饰。上下腹部均绘缠枝莲纹，口部绘回纹、覆莲瓣纹，束腰处绘仰莲瓣纹和覆变形莲瓣纹，近底处绘如意云头纹。

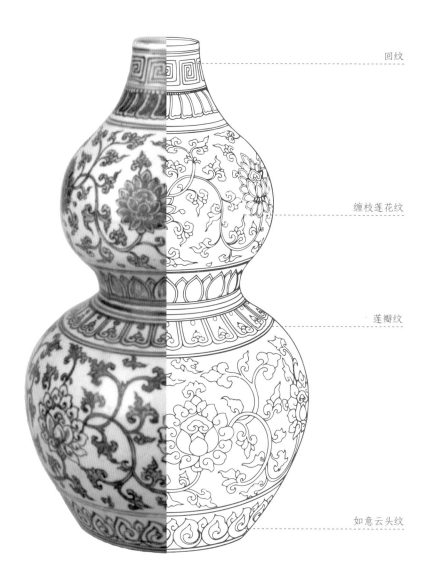

回纹

缠枝莲花纹

莲瓣纹

如意云头纹

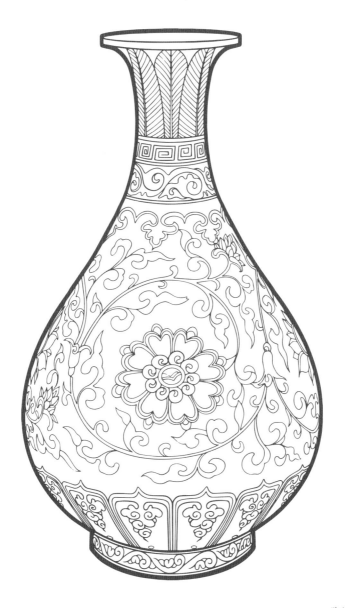

蕉叶纹

莲瓣纹（外圈）、莲纹（内圈）

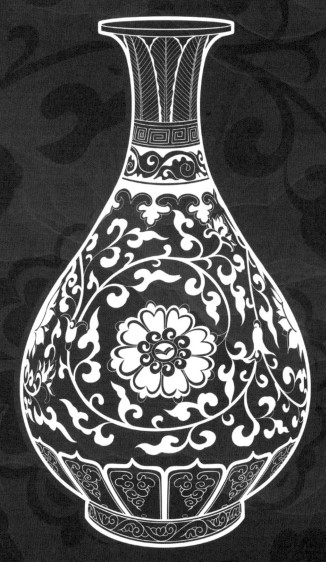

釉里红缠枝莲纹玉壶春瓶

　　明洪武时期的玉壶春瓶纹饰题材丰富，构图严谨，主题纹饰鲜明醒目。釉里红缠枝莲纹玉壶春瓶造型优美，纹饰层次分明，绘画工整细腻，釉里红发色略显灰暗，表明当时釉里红的烧制技术并未达到娴熟。

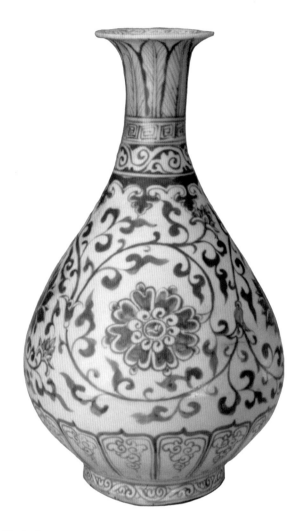

▌文物小识

　　釉里红缠枝莲纹玉壶春瓶撇口，细颈，垂腹，圈足。内外釉里红装饰。内口沿绘卷草纹，外壁颈部自上而下依次绘蕉叶纹、回纹、卷草纹，肩部绘下垂如意云头纹，腹部绘缠枝莲纹，近足处绘莲瓣纹。圈足外墙绘卷草纹，圈足内施白釉。

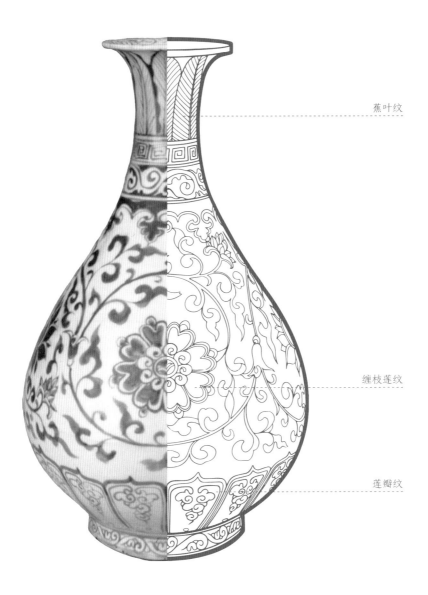

蕉叶纹

缠枝莲纹

莲瓣纹

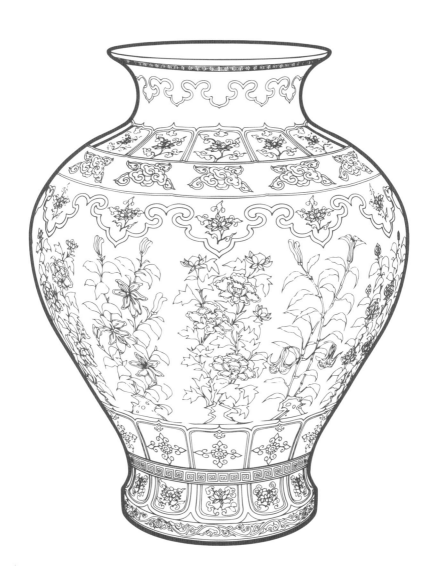

朵云纹

如意云头含折枝莲纹

变形莲瓣纹 + 折枝莲纹

绘卷草纹

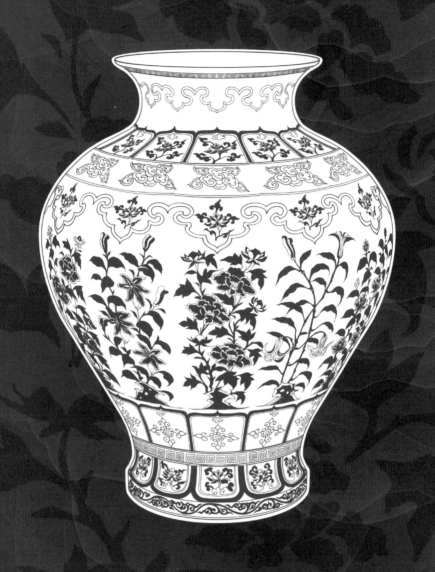

釉里红四季花卉纹石榴尊

　　釉里红四季花卉纹石榴尊的形体高大，釉里红发色略显灰暗，主题纹饰四季花卉细腻生动。纹饰布局繁密，层次清晰，体现了元末明初瓷器粗犷豪放的艺术特色。

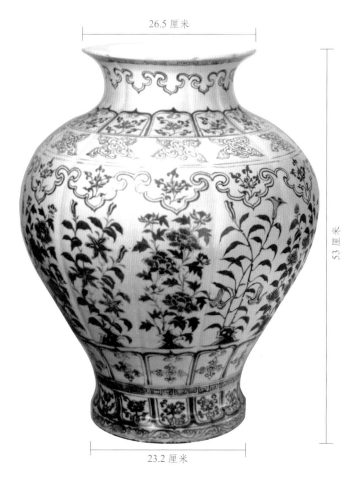

26.5 厘米

53 厘米

23.2 厘米

▌ 文物小识

　　釉里红四季花卉纹石榴尊通体起瓜棱，撇口，短颈，丰肩，肩以下渐敛，圈足。外壁釉里红纹饰共 10 层，近口沿外绘回纹，其下绘连续如意云头纹；肩部纹饰自上而下依次为变形莲瓣含折枝莲纹、朵云纹，连续如意云头含折枝莲纹；腹部绘四季花卉十二组，均配以湖石；腹下绘变形莲瓣纹，其内绘朵菊纹；胫部绘回纹；近足处绘变形莲瓣纹，其内绘折枝莲纹；足边绘卷草纹。外底无釉。

▌文物纹路复现

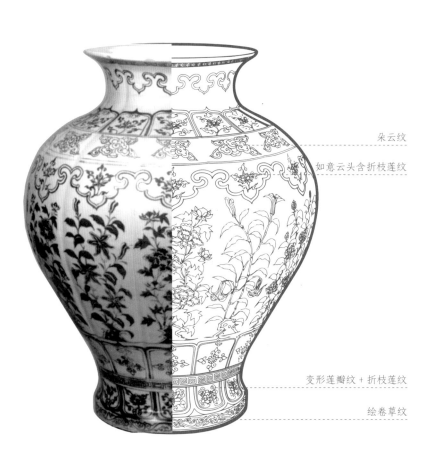

朵云纹

如意云头含折枝莲纹

变形莲瓣纹 + 折枝莲纹

绘卷草纹

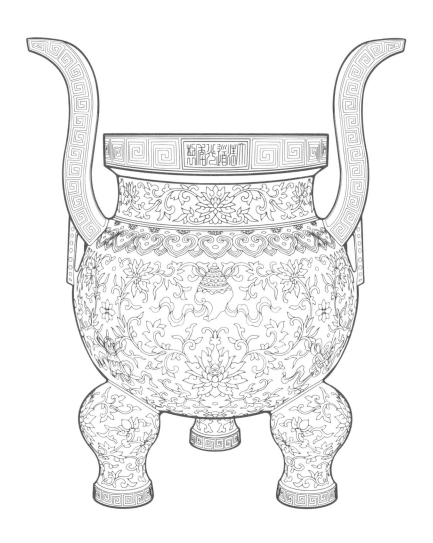

■ 文物纹样

缠枝莲纹

云头纹

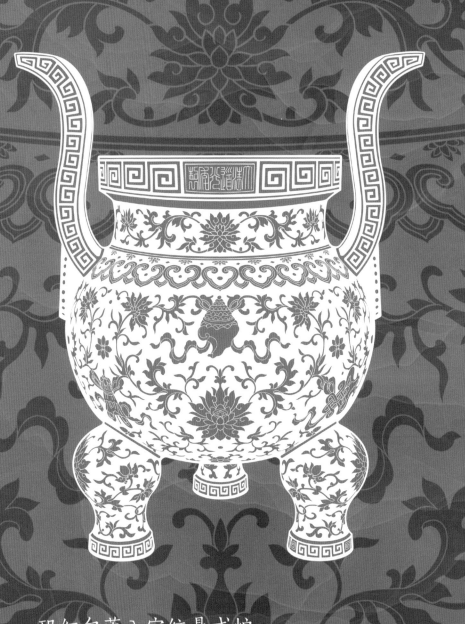

矾红勾莲八宝纹鼎式炉

　　矾红勾莲八宝纹鼎式炉为清道光年间瓷器。矾红以青矾为主要原料，所以定名为此。

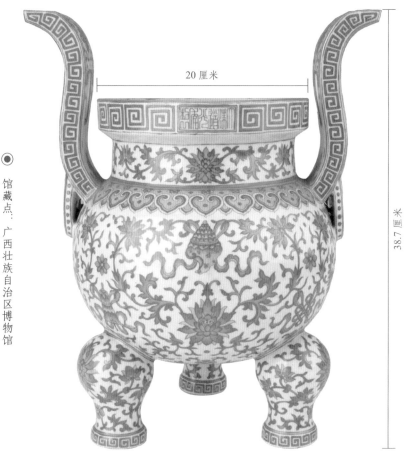

20 厘米

38.7 厘米

◉ 馆藏点：广西壮族自治区博物馆

█ 文物小识

　　矾红勾莲八宝纹鼎式炉平沿，方唇，粗直颈，圆弧腹，两肩作冲耳，三兽形足。胎体厚重，施青白釉，以矾红彩描金绘纹饰。口部和耳侧壁、足边、肩部装饰回纹和如意纹；器身装饰勾莲八宝纹。正背面落金彩框匾额款，为矾红彩篆书"大清道光年制"和楷书"吉祥"；底落矾红彩楷书"九江关监督德顺敬献"。

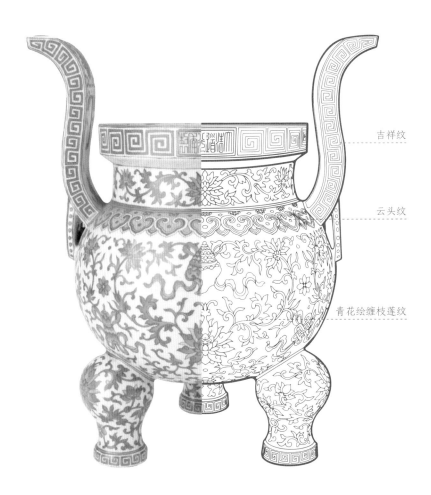

吉祥纹

云头纹

青花绘缠枝莲纹

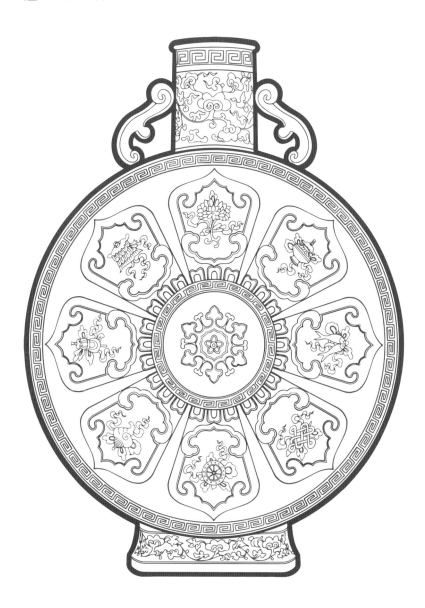

八宝纹

八宝纹：传统吉祥纹饰。常见的有一为和合，二为鼓板，三龙门，四玉鱼，五仙鹤，六灵芝，七磬，八松。也用其他物件作纹饰。如珠、球、磬、祥云、书画、灵芝、元宝等，可随意选八种。

佛花纹

缠枝灵枝纹

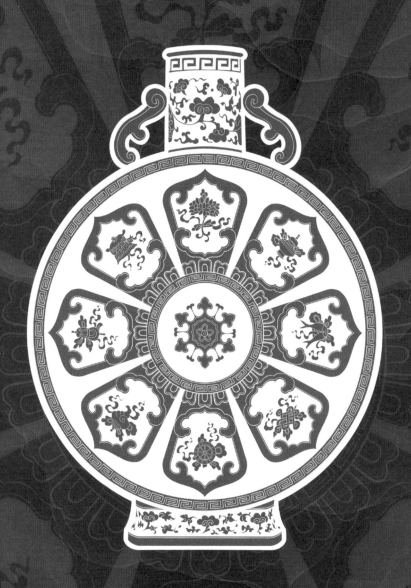

青花八宝纹抱月瓶

青花八宝纹抱月瓶为清乾隆时期瓷器，属清宫御用瓷器。

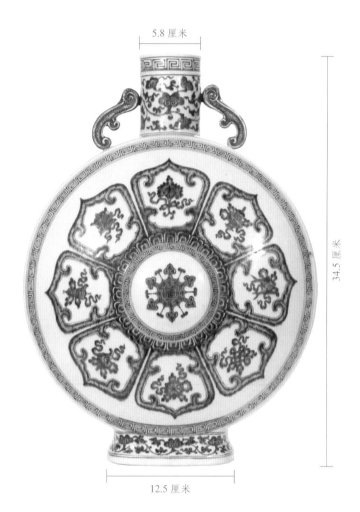

5.8 厘米

34.5 厘米

12.5 厘米

▍ 文物小识

　　青花八宝纹抱月瓶直口细颈，矮圈足，颈腹间附变形夔龙耳，腹部扁圆，腹中心有满月状凸起。胎体洁白细腻，釉色均匀光亮。通体以青花描绘纹饰，瓶口绘回纹，颈部为缠枝灵枝纹，腹正面纹饰分为三层：外层为回纹，中层为莲瓣内绘八宝纹，内层为变形莲瓣纹。中心凸起部分绘回纹、弦纹和佛花纹。

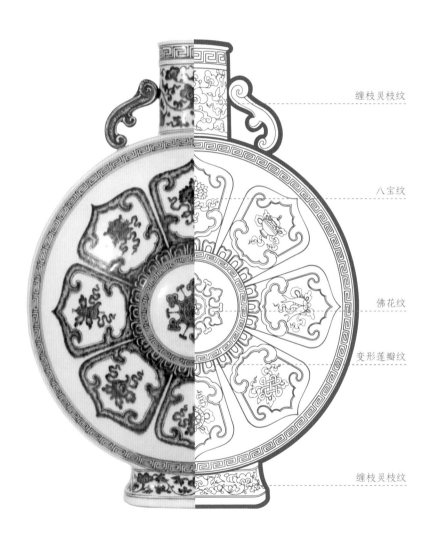

缠枝灵枝纹

八宝纹

佛花纹

变形莲瓣纹

缠枝灵枝纹

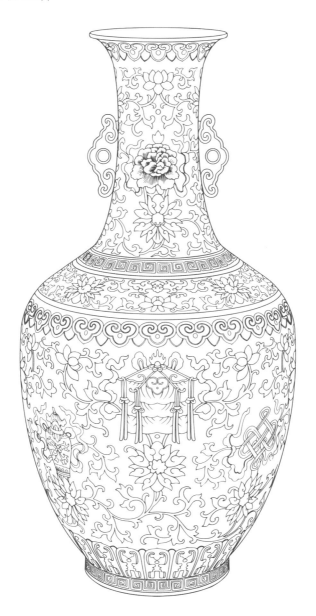

青花绘缠枝莲纹

云头纹

吉祥纹

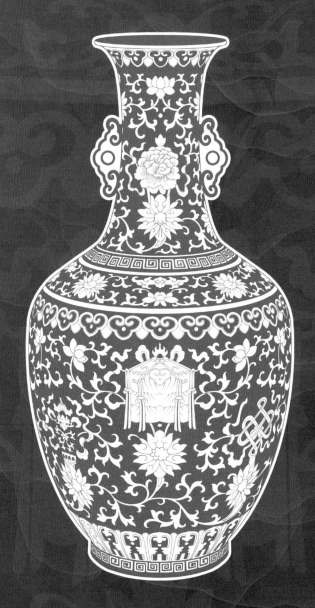

青花缠枝莲托八吉祥纹双耳瓶

　　青花缠枝莲托八吉祥纹双耳瓶的青花艳丽，纹饰繁密，主题纹饰突出，层次清晰，寓意吉祥，属宫廷陈设瓷。

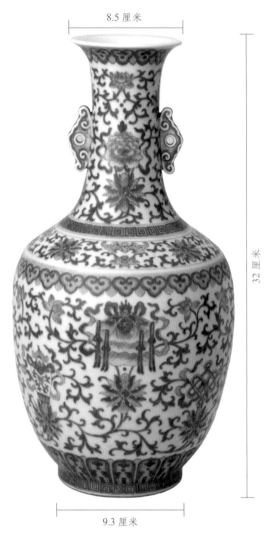

8.5 厘米

32 厘米

9.3 厘米

▌文物小识

　　青花缠枝莲托八吉祥纹双耳瓶撇口，长颈，饰对称如意形耳，弧腹，圈足。主题纹饰是以青花绘缠枝莲纹托吉祥纹，以如意云头纹、回纹、蝠纹、变形莲瓣纹为辅助边饰。圈足内施白釉；外底署青花篆书"大清道光年制"。

文物纹路复现

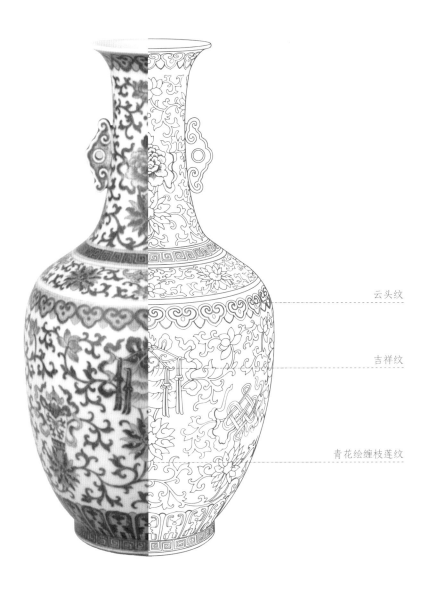

云头纹

吉祥纹

青花绘缠枝莲纹

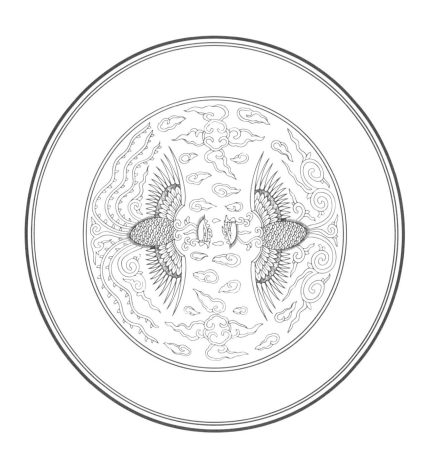

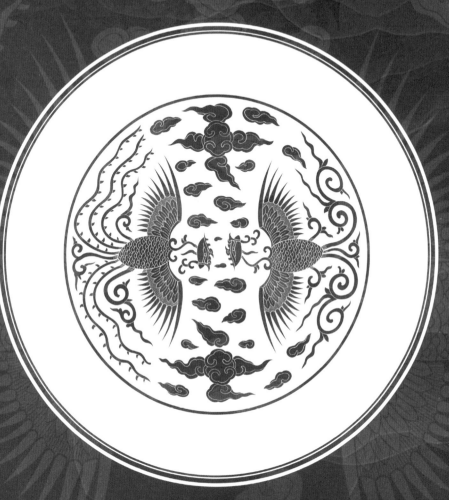

清道光青花双凤盘

　　青花双凤盘为清道光官窑器。凤是代表和平与幸福的瑞鸟，它的出现预示吉祥即将到来。凤凰为鸟中之王，是尊贵、崇高、贤德的象征，含有美好而又不同凡俗之意。我国古代就有百鸟朝凤之说。凤凰中雄曰凤，雌曰凰。此盘所绘羽翼尾者为凤，卷草尾者为凰，寓意凤求凰。

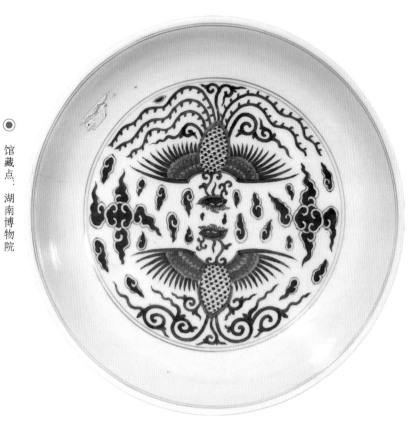

▌ 文物小识

　　清道光青花双凤盘敞口，弧腹，圈足；盘内和外腹绘双凤；其底心篆书"大清道光年制"。

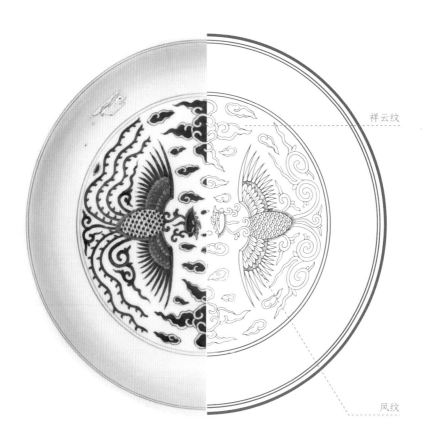

祥云纹

凤纹

蕉叶纹

回纹

缠枝莲纹

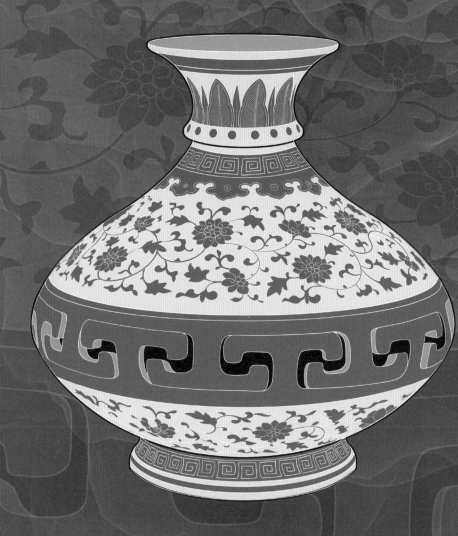

黄地青花缠枝花纹转心瓶

　　黄地青花缠枝花纹转心瓶的中部镂空，上下互不相连，可作微小移动，但不能拆开。这种工艺被称作"交泰"，寓意"上下一体，天下太平，万事如意"。

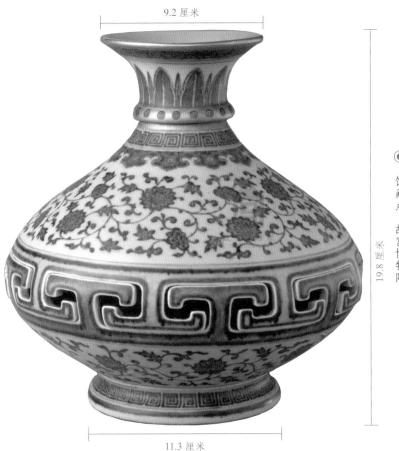

9.2 厘米

19.8 厘米

11.3 厘米

▌ 文物小识

　　黄地青花缠枝花纹转心瓶撇口，短颈，扁圆腹，圈足外撇。内壁施松石绿釉，外壁通体以黄地青花装饰。口沿下绘卷草纹，颈部绘仰蕉叶纹及圆点纹，肩部绘回纹及如意云头纹。腹部上下绘缠枝莲纹，中部为镂空仰覆勾莲"T"字形纹。瓶内套一小瓶，与外瓶口部相连，可以转动。小瓶以紫红彩为地，上绘梅树一株。圈足内施松石绿釉，署青花篆书"大清乾隆年制"。

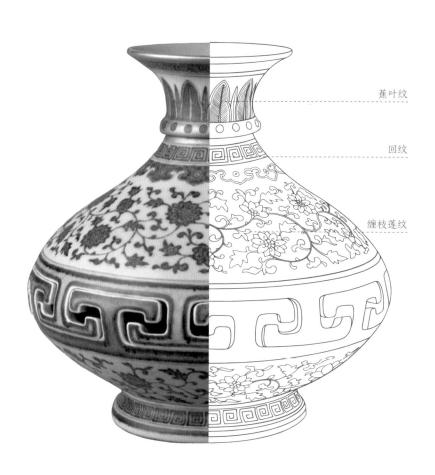

蕉叶纹

回纹

缠枝莲纹